张瑞根 著

中国画技法有问必答丛书

工笔仕女技法有问必答

上海书画出版社

目 录

前言

前 言

在中国传统人物画中以描绘上层社会妇女及生活为题材的绘画被称为仕女画。

工笔仕女画成熟较早，它本身的人物造型艺术风格和基本技法是依靠工笔人物画家在继承民族传统的优秀精华基础上，打破程式的约束中不断创新发展起来的。作品内容丰富生动，并随着时代发展反映当时社会生活，多以描写现实生活中美貌秀丽的女子所爱好的骑马、歌舞、饮宴、吹奏、游戏等生活情景和一些劳动场景为主，给人以一种健康向上的美的感受，具有极高的欣赏价值和艺术成就。在不断的发展和创新中，工笔仕女画俨然成为中国绘画史上重要的画科。

工笔仕女画在表现技法上有着色与墨色（白描）之分，通常以工整精细的线条、精到入微的笔墨、严谨的构图法则、设色匀净的技法塑造优美生动的妇女形象和立体感，创造出时代的新潮。如张萱的《虢国夫人游春图》《捣练图》、顾恺之的《列女仁智图》、周昉的《簪花仕女图》和宫素然的《文姬出塞图》等。

为了使书画爱好者更好地学习、理解和掌握工笔仕女画技法，本书通过"一问一答"的形式，详细讲解了工笔仕女画的具体画法步骤以及仕女局部分解画法。本书通俗易懂，内容丰富，适合书画爱好者入门学习和答疑解惑。

张瑞根

2019 年 7 月

第一章　工笔仕女画的工具介绍

问题 001　用什么笔？

工笔仕女画的笔：主要有勾线笔（硬毫）和染色笔（柔毫）两种。狼毫属于硬毫笔性硬，富有弹性，利于勾勒。羊毫属于柔毫笔性软，吸水量大，适于晕水染色。

绘工笔仕女画的笔质量要求很高，应选择制作精良上品为佳。

新笔开用时，宜温水浸开。笔用后必须洗净挤干，理顺笔毛，这样就可以延长使用时间。

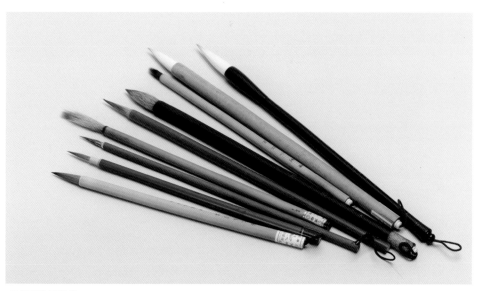

工笔画使用的笔

问题 002　用什么墨？

工笔仕女画宜以墨锭磨用。墨锭分松烟、油烟两大类。松烟墨黝黑无光适合用于勾线和罩染。油烟墨质地细腻、色泽乌光发亮适合用于渲染和分染。切记不能用宿墨（隔夜脱胶墨）或已干的墨，如果用了画在托裱时容易跑墨。

工笔画使用的墨

用什么颜料?

工笔仕女画的颜料,主要分为植物颜料和矿物质颜料两类。植物颜料多为透明色,常用颜料有花青、藤黄、曙红、胭脂等。矿物质颜料一般不透明,有覆盖力。常用颜料有白粉、硃砂、硃磦、赭石、石青(有头青、二青、三青、四青)、石绿(有头绿、二绿、三绿、四绿),石青、石绿又分特级和顶上。矿物质颜料需加胶水和清水调和,植物颜料本身有胶的成分,也要加清水调和。另外要求在着色时多以两种或两种以上的颜色混搭调匀后使用。

工笔画使用的颜料

问题 004 **用什么胶和矾?**

工笔仕女画用色时需要胶水调和,以选择不易溶于水的动物胶为佳,如纯净的黄明胶,透明度大,适合调色,用时需调匀。在调色过程中胶水均不宜过多或过少,过多粘笔色滞,过少易脱落。工笔画有三矾九染之说,说明在绘画过程中上矾水是很重要的。一般染层颜色或染好整幅作品的颜色之后需要上矾水,这样能固定颜色,使其不会脱落。

工笔画使用的胶和矾

问题 005 用什么纸和绢?

　　工笔仕女画的纸和绢,要用上过胶矾的熟纸和熟绢。熟纸和熟绢上色后不会渗化,适合工笔画勾勒、描摹、渲染的创作程序,更加适合精细入微的画法。

工笔画使用的纸和绢

问题 006 用什么辅助工具?

　　如砚台、笔洗、笔舔、水盂、调色碟和碾钵等辅助工具。缺一不可,各司其职。

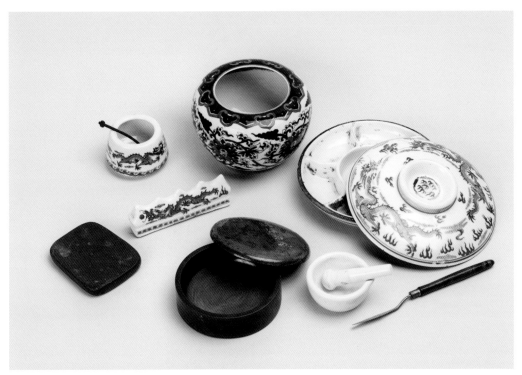

工笔画使用的辅助工具

问题 007　如何用笔？

　　用笔是指绘工笔仕女画的线条，笔是墨的筋骨，用笔要得法，关健在于执笔（见图），概括地说就是五指齐力、手掌空虚"指实掌虚"的执笔方法。在运笔时要以笔尖（中锋）像一根游丝在纸面上平稳移动，勾画出圆匀流畅、连绵婉曲的精细线条，包含有顺逆、快慢、轻重之分。同时要注意线条起收、提按、顿挫、转折的不同质感和韵律，给人一种美的视觉。

执笔

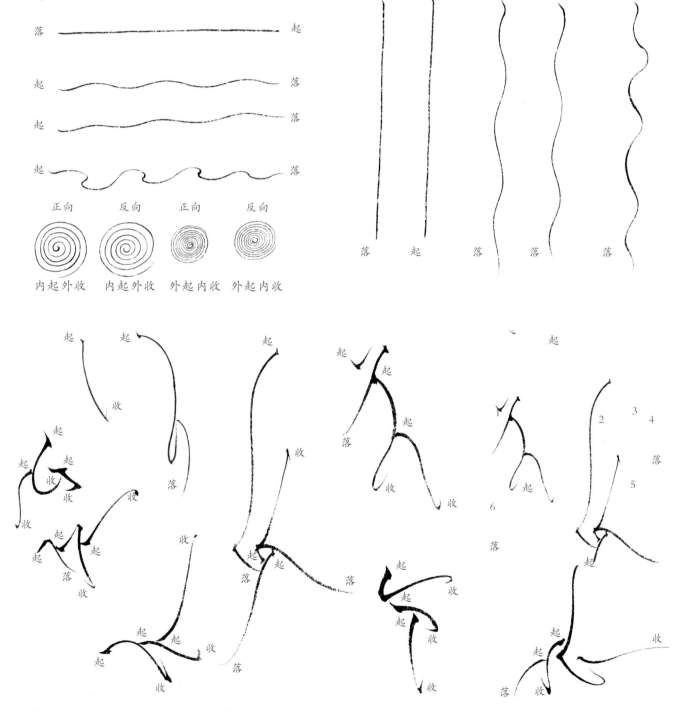

线条练习时，坐姿要正，左手按纸，右手执笔，运笔要手指、手腕、手肘同时用力，入笔由顺向逆勾描。

问题 008 如何用墨？

　　所谓墨分五色，一般是指干、湿、浓、淡、焦，用墨须由极浓到极淡之分。作画时需用两支笔，一支蘸墨涂上画面，另外一支蘸清水渲染、晕开，使画面部分产生质感。

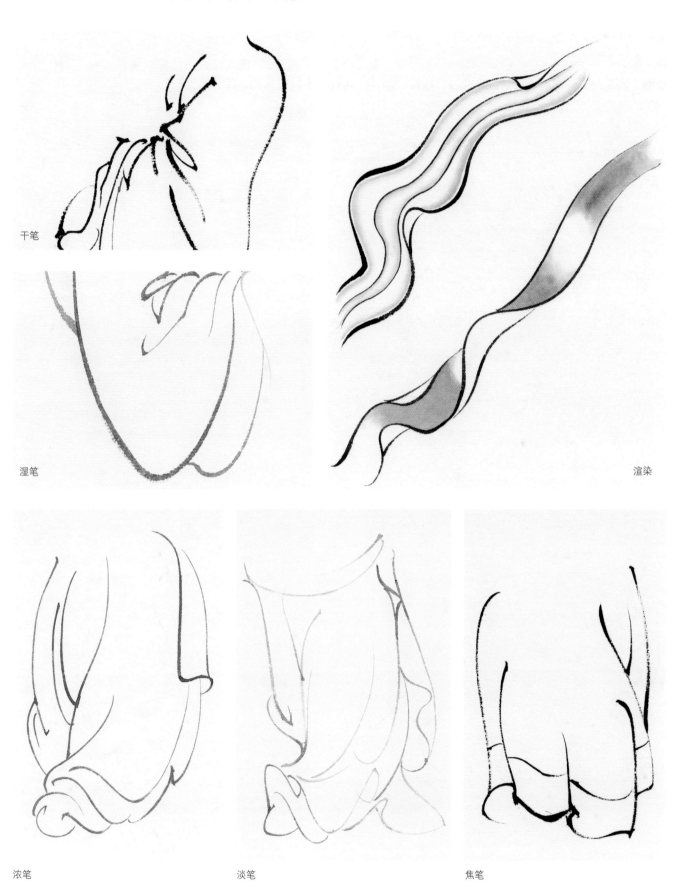

干笔

湿笔

渲染

浓笔

淡笔

焦笔

问题009 如何着色?

着色是很讲究很重要的,着色得当可绘出仕女的奕奕神采。着色的要求是随类赋彩(即按照对象而着上相应的色彩),方法一般分填色、渲染、烘托、打底和反衬等。

填色是把颜色填到用墨线勾好的轮廓中,沿着墨线内缘精确地填进相应的颜色。在分几次加填或渲染时,每次都须在上一次涂的颜色干透后再画。容许所填的颜色沾染墨线,但在填色之后须用较深的相同颜色或较深的不同颜色把隐约可见的墨线重新勾醒。填色后画面上需加一层薄薄的轻胶矾水。

渲染是指晕开颜色,染出深淡层次的画法。一般要用两支笔,一支蘸色,一支蘸清水。着颜色的笔先下,再用清水笔晕染,要求在深淡层次中达到融洽而不露笔迹。必要时可重复染数遍,如发现混腻不清,可等待干透后用薄薄的轻胶矾水加罩并重新渲染。

烘托也叫烘染,目的是要突出部分浅色或白色的形象。其方法是在轮廓周围用很淡的颜色或墨色匀和地烘染衬托。

打底和反衬的作用都是要使所画的仕女形象表现得更加浓厚突出。打底是在画的正面先着底色,然后再加罩颜色。例如,着石青、石绿,用花青或汁绿打底;着粉绿用赭石打底;着金色用藤黄、赭石或硃磦打底;着硃砂用洋红、胭脂打底。而反衬则多数用于绢本,把颜色衬在背面。例如,绢本上画仕女图一般都在绢的反面衬重粉,正面略施淡彩,这样既可突出形象又能保持画面颜色匀称鲜亮。

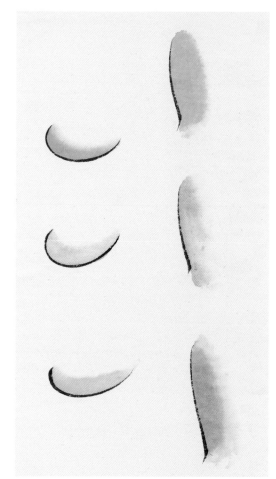

着色渲染

上石青底色打花青

上石绿底色打赭石

上硃砂底色打曙红

上金色底色打硃磦

第三章　工笔仕女画法步骤

问题 010 怎样拷贝？

　　拷贝是临摹古画时的必须要用的一种技法。首先要选一幅清晰版本的画稿或原作，用铅笔（2H、H、HB）及毛笔将画稿或原作准确无误地勾描到绢或纸上，勾描时铅笔线和墨线要轻淡。

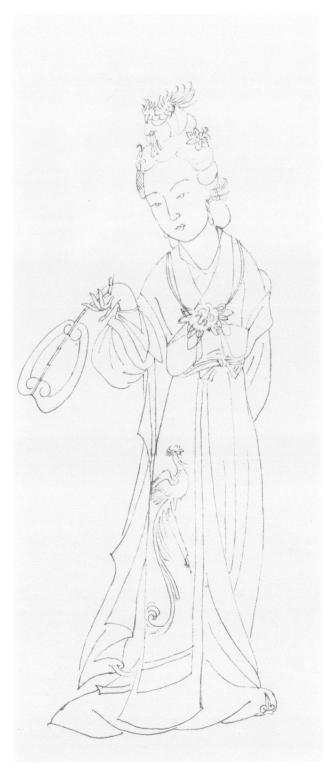

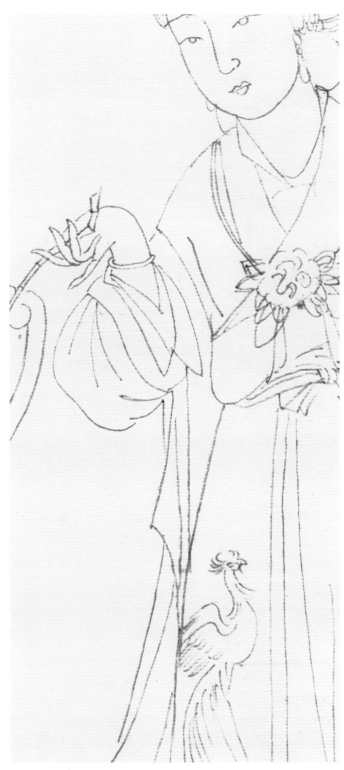

第一步骤：拷贝。

　　用勾线笔或衣纹笔等较细狼毫毛笔勾勒线条,以白描的形式勾出仕女形象(见图)。运笔时须做到心神凝定、胸有成竹,中锋用笔线条流畅、一气呵成。线条墨色不易重,肌肤用淡墨勾。

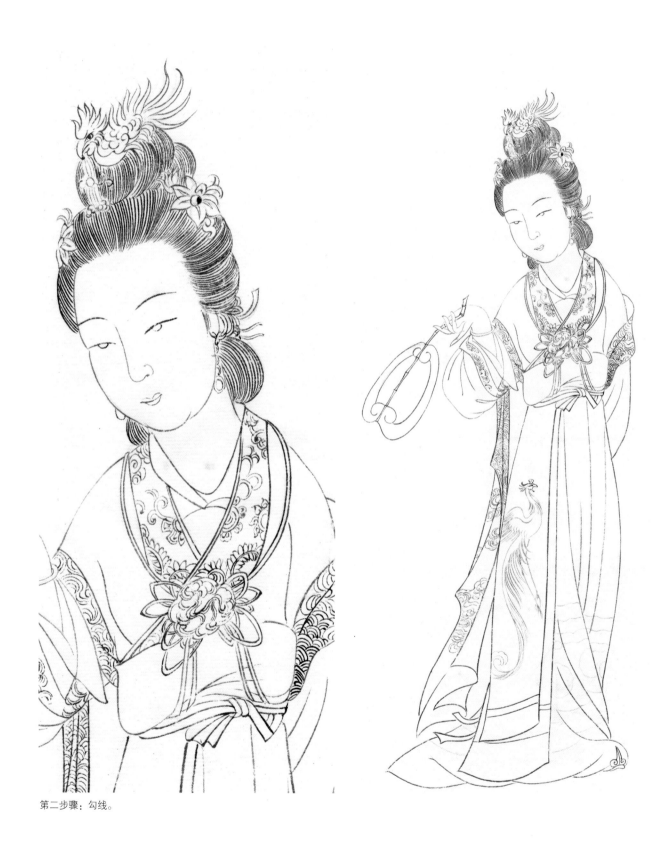

第二步骤:勾线。

临晋顾恺之《女史箴图》（局部）

临唐周昉《簪花仕女图》（局部）

临唐周昉《挥扇仕女图》（局部）

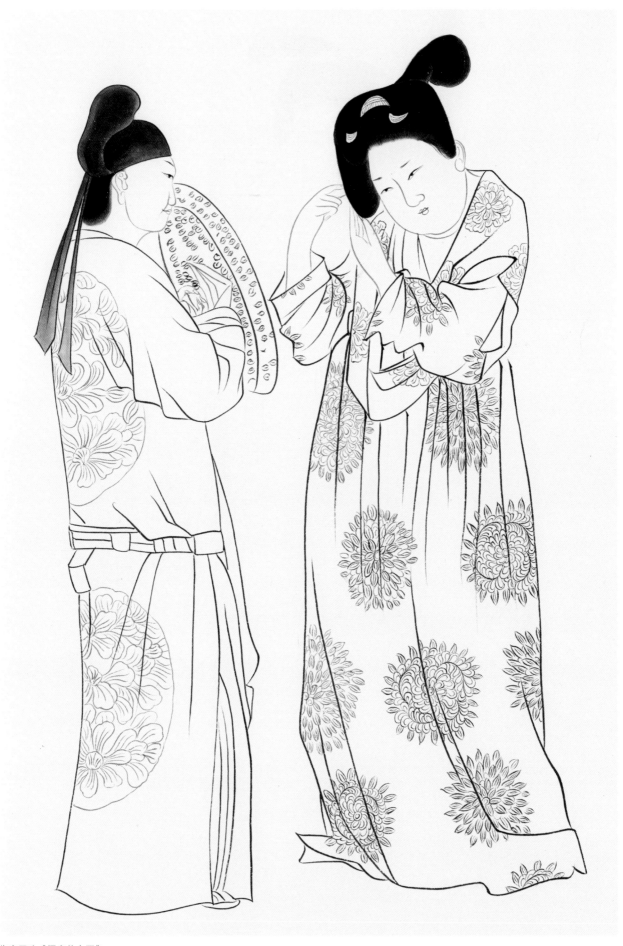

临唐周昉《挥扇仕女图》

问题 012 怎样用色打底?

在绘仕女画时需要打层薄薄的淡彩或淡墨。例如发髻、飘带分别用淡墨和淡花青平涂,衣服、裙带、饰品部位用赭石平涂,肌肤用薄白粉平涂。

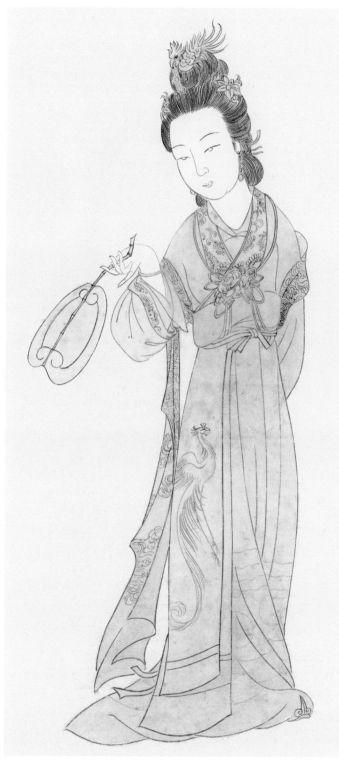

第三步骤:用色打底。

怎样渲色晕水?

 在打好底色干透的画面上，发髻用墨渲染，上衣袖边花纹、飘带花纹用淡墨渲染，上衣和长裙用赭石渲染，贴身内衣的袖、领、扇面外边框用白粉渲染，飘带、内衣、饰带、绣鞋用曙红渲染。以上步骤需用两支笔，一支上色，一支蘸清水将色晕开以达到最佳效果。

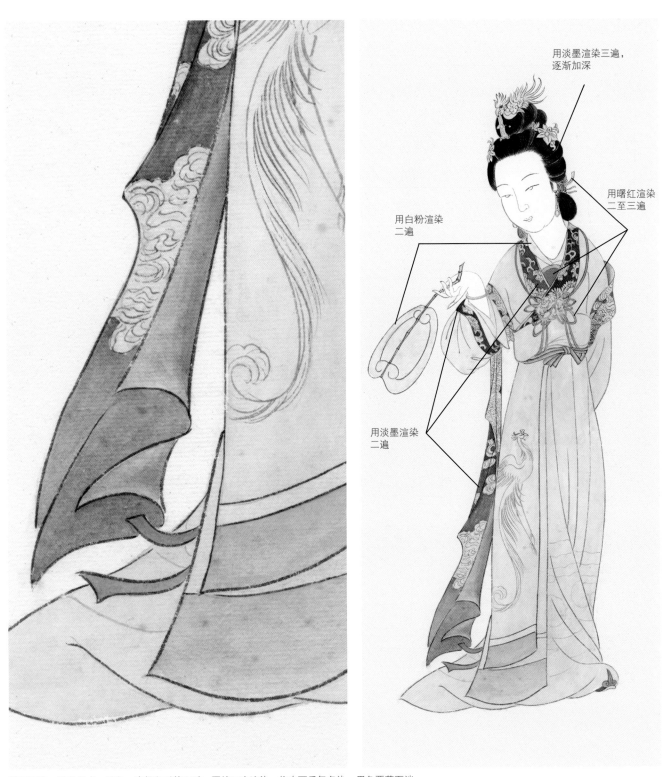

用淡墨渲染三遍，
逐渐加深

用曙红渲染
二至三遍

用白粉渲染
二遍

用淡墨渲染
二遍

第四步骤：渲色晕水。着色一次颜色后待干透，再第二次渲染，依次可反复多染。用色要薄而淡。

问题 014 **怎样染色？**

　　在渲晕画面色彩干透的基础上，用淡墨或淡彩反复多次上色，才能染出形象清晰色彩厚重的画面。

　　用墨色染发髻从淡逐渐加深染足六至七遍，用硃砂加硃磦分染飘带、饰带、内衣、绣鞋，用花青加头青分染头饰、腰带、飘带的反面，用藤黄加赭石分染上衣袖领花纹和飘带正面花纹，用赭石分染宽飘带上的凤凰图案；用白粉分染长裙和帖身内衣及扇面外框，用白粉渲染脸部额头、鼻梁、下巴（俗称三白法）。另外用曙红加硃磦分染面颊和手掌，稍干后用藤黄加硃磦再加白粉进行薄薄地罩染。

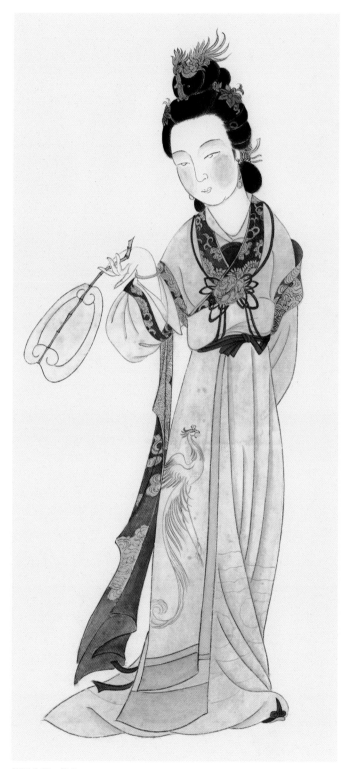

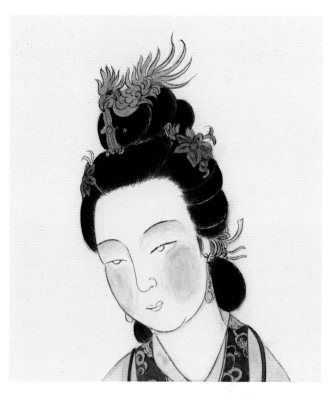

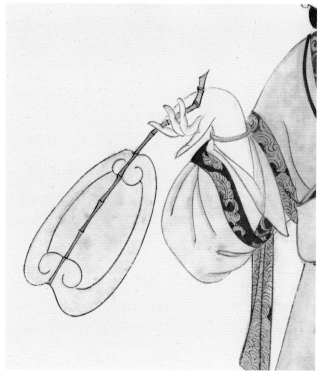

第五步骤：染色。

待渲染好的画面颜色干透后，用淡墨或淡彩加以平涂，使色彩增加厚度，产生统一完美的艺术效果。如用墨加赭石平涂发髻，用砵砂加大红平涂红色部分，用曙红加砵磦平涂肌肤。

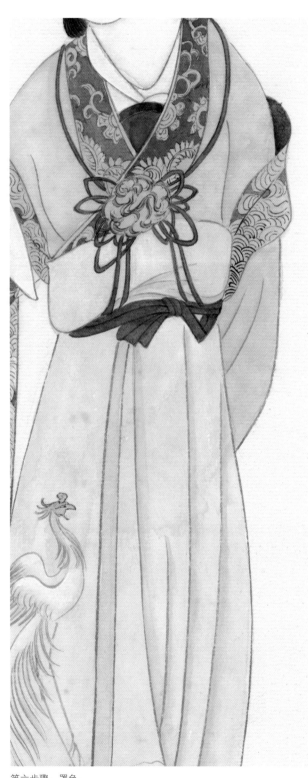

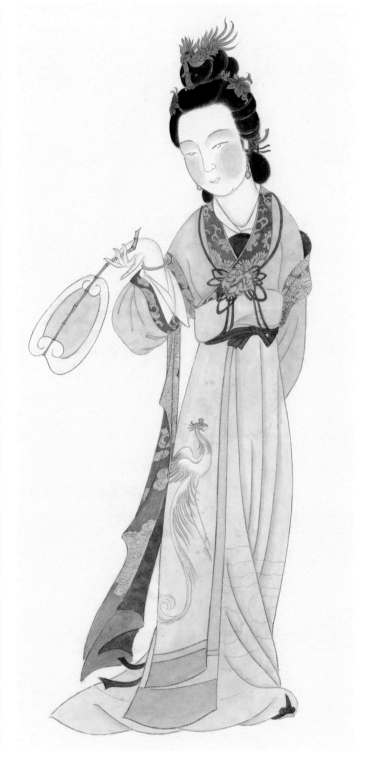

第六步骤：罩色。

如何整理画面?

　　为了画面的完整性,需要精心收拾处理画面。用墨勾眼眉并点睛;用淡硃磦染嘴唇二遍,用胭脂勾画合唇缝线;用各种颜色分染头饰、手镯、耳环;用赭石复勾肌肤、上衣、长裙的线条和长裙上的花纹图案。

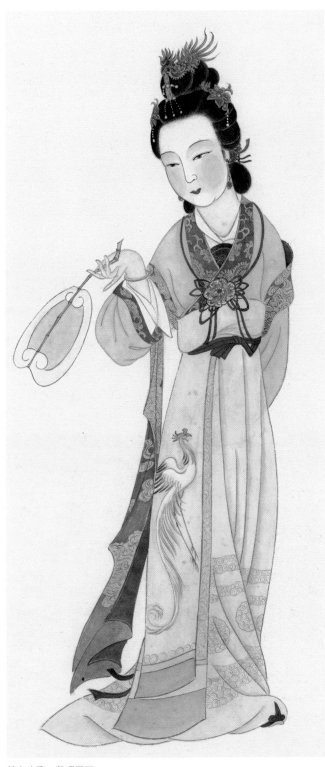

第七步骤:整理画面。

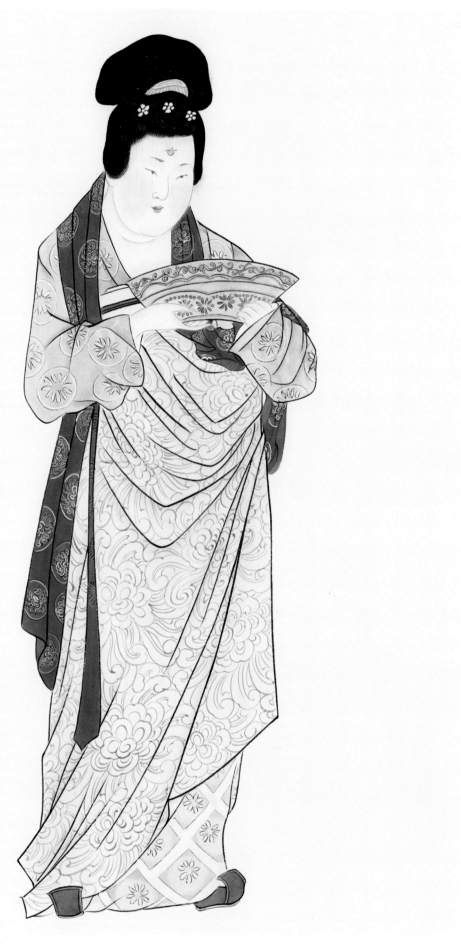

临唐周昉《挥扇仕女图》（局部）

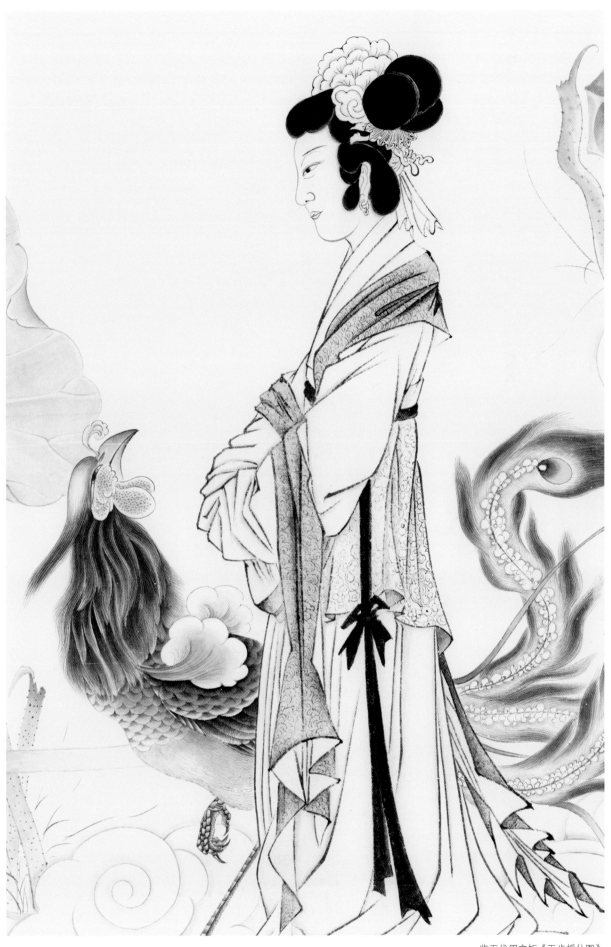

临五代周文矩《玉步摇仕图》

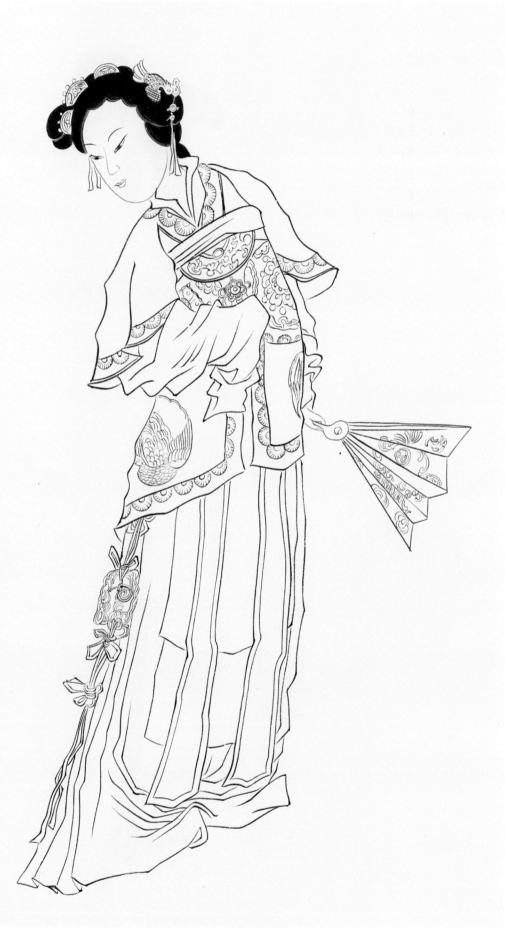

临明陈洪绶《折扇仕女图》（局部）

问题 017 怎样开脸？

　　工笔仕女画细笔勾描，设色亮丽。开脸娇俏温婉，艳而不俗，媚而不妖，眉梢含春，眼波流转。由于欣赏角度不同，所以画家笔下都会画出不一样的脸。如杏脸桃腮，皓齿朱唇。开好脸能反映女子情绪起落的变化和突出时代女性阴柔之美的特征。

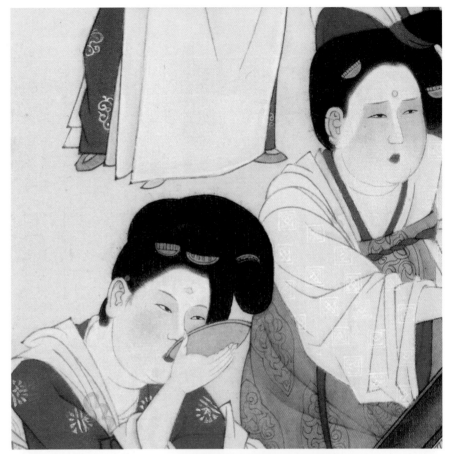

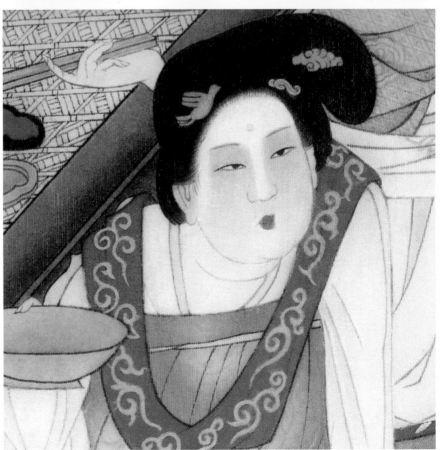

唐代"三白"脸

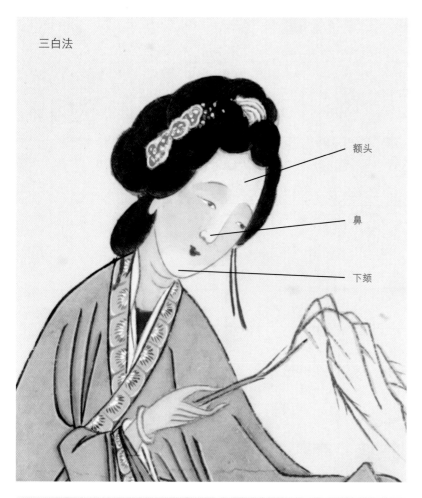

三白法

额头

鼻

下颏

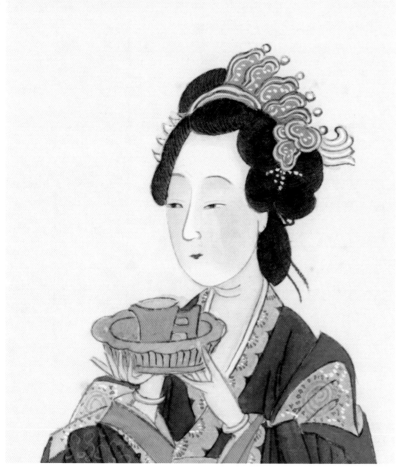

唐代仕女"三白"脸画法。三白法是仕女画的一种技法，指用较厚的白粉将人物的额、鼻、下颏染出，表现人物面部的三个受光的凸出部分，表现古代仕女施朱粉"盛妆"的化妆效果。

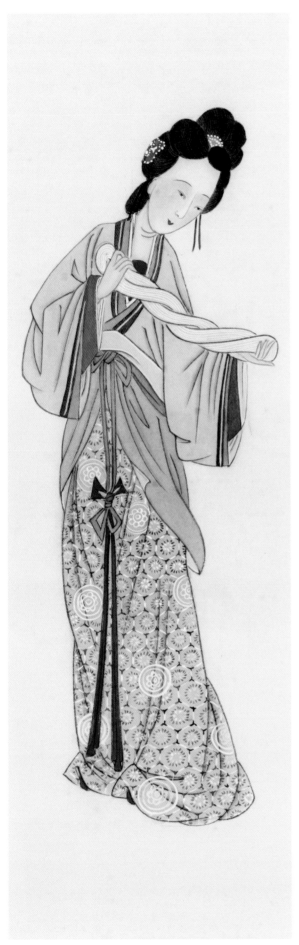

临明佚名《千秋绝艳图》（局部）

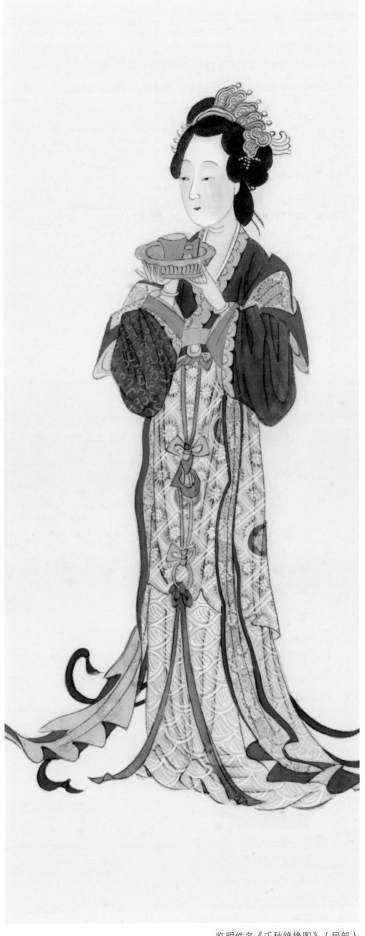

临明佚名《千秋绝艳图》（局部）

23

用淡墨从轮廓线条和五官（五官指眉、眼、鼻、嘴、耳。眉可分为剑眉、娥眉，鼻可分高鼻、勾鼻等）勾起，再用稍浓的墨依次勾画发髻、发饰。注意线与线的连贯呼应和脸部结构、透视变化及传神表情。

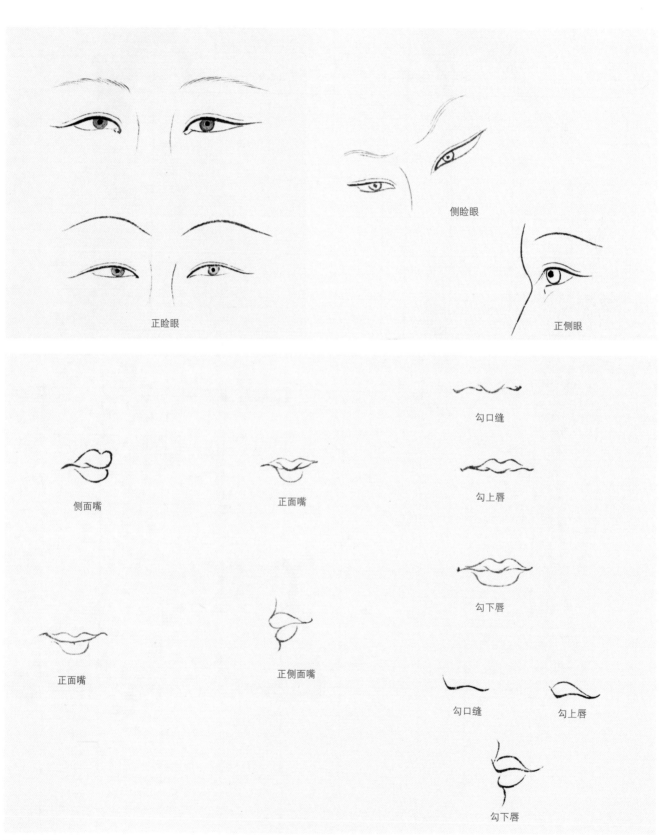

眼、嘴的画法

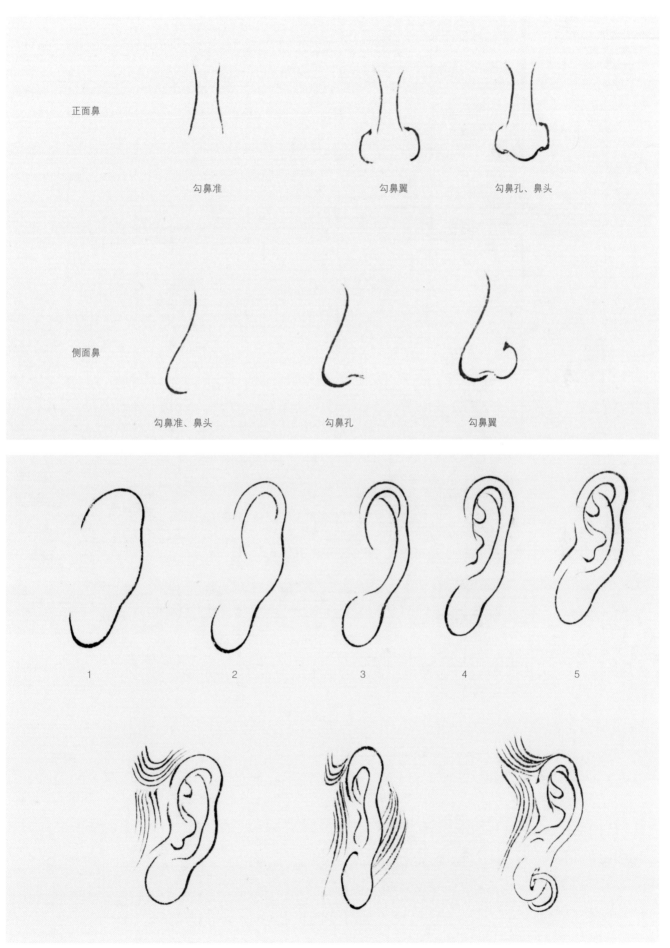

正面鼻

勾鼻准　　　　　勾鼻翼　　　　勾鼻孔、鼻头

侧面鼻

勾鼻准、鼻头　　勾鼻孔　　　勾鼻翼

1　　　　2　　　　3　　　　4　　　　5

鼻、耳的画法

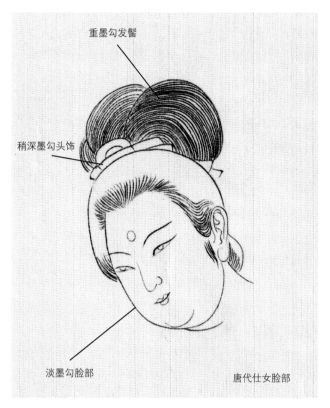

重墨勾发髻

稍深墨勾头饰

淡墨勾脸部

唐代仕女脸部

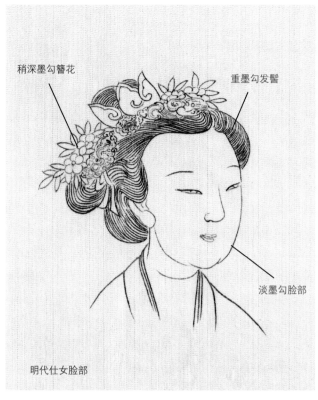

稍深墨勾簪花

重墨勾发髻

淡墨勾脸部

明代仕女脸部

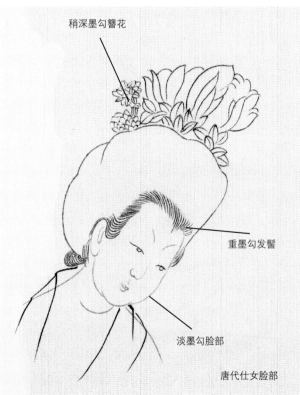

稍深墨勾簪花

重墨勾发髻

淡墨勾脸部

唐代仕女脸部

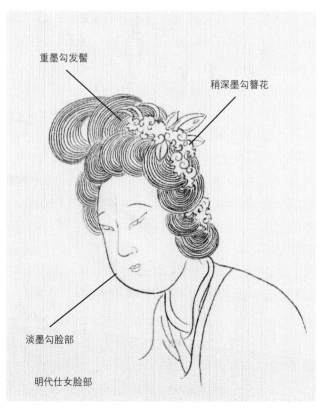

重墨勾发髻

稍深墨勾簪花

淡墨勾脸部

明代仕女脸部

历代仕女开脸第一步骤：勾线。

26

问题 019 怎样在绢本反面衬色？

用白粉加水调和后在绢本反面平涂脸部肌肤和头饰，用淡墨在绢本反面平涂发髻。

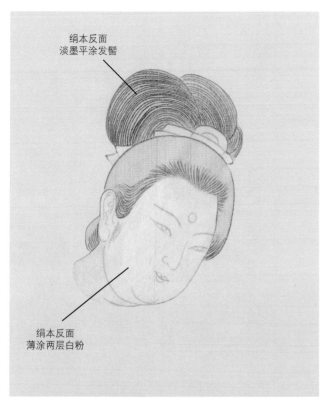

绢本反面
淡墨平涂发髻

绢本反面
薄涂两层白粉

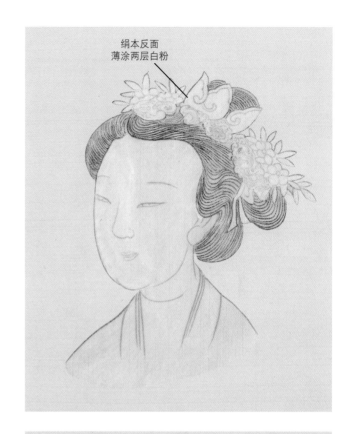

绢本反面
薄涂两层白粉

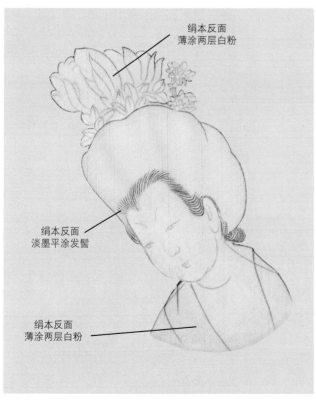

绢本反面
薄涂两层白粉

绢本反面
淡墨平涂发髻

绢本反面
薄涂两层白粉

绢本反面
薄涂两层白粉

绢本反面
淡墨平涂发髻

绢本反面
薄涂两层白粉

历代仕女开脸第二步骤：在绢本反面打底色。

问题 020 脸部怎样打底色?

用厚重白粉渲染脸部额头、鼻梁、下巴,"俗称三白法"。用中白粉平涂脸部,用赭石平涂头饰,用墨平涂发髻。

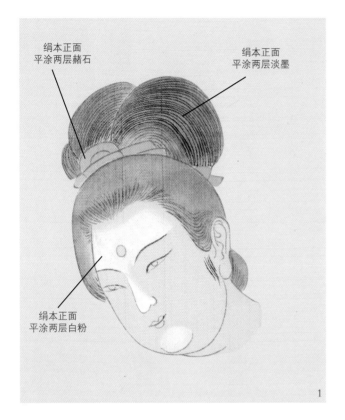

绢本正面
平涂两层赭石

绢本正面
平涂两层淡墨

绢本正面
平涂两层白粉

1

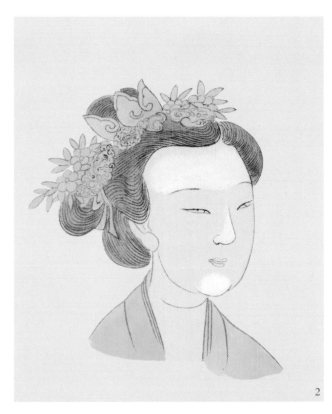

2

3

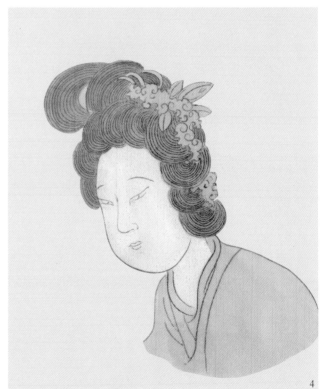

4

历代仕女开脸第三步骤:在绢本正面打底色。

问题 021　怎样渲染脸部?

用曙红加硃磦渲染脸部两颊,用中墨渲染发髻三遍。

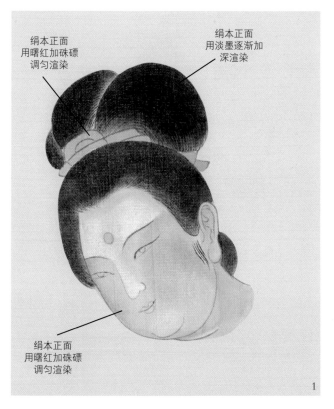

绢本正面
用曙红加硃磦
调匀渲染

绢本正面
用淡墨逐渐加
深渲染

绢本正面
用曙红加硃磦
调匀渲染

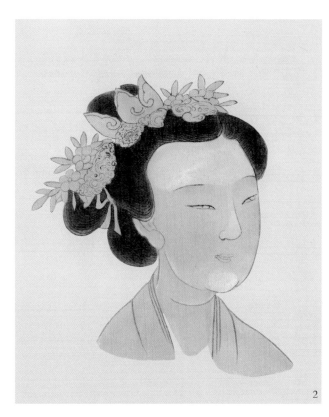

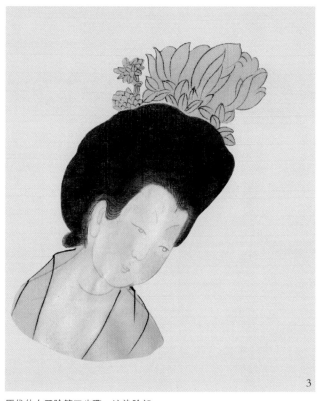

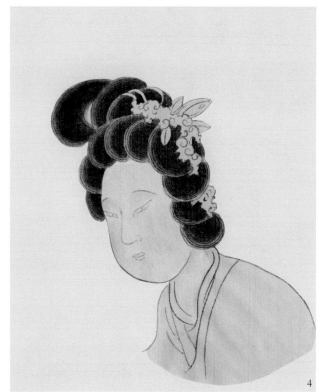

历代仕女开脸第四步骤:渲染脸部。

用硃磦加藤黄加白粉调成肉色罩染整个脸部肌肤，用中墨罩染发髻。

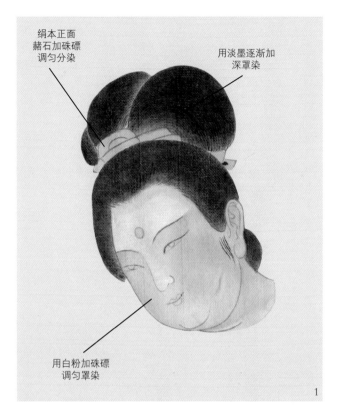

绢本正面
赭石加硃磦
调匀分染

用淡墨逐渐加
深罩染

用白粉加硃磦
调匀罩染

1

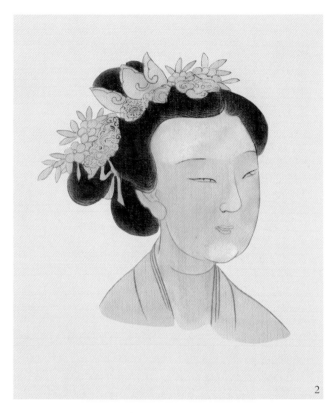

2

3

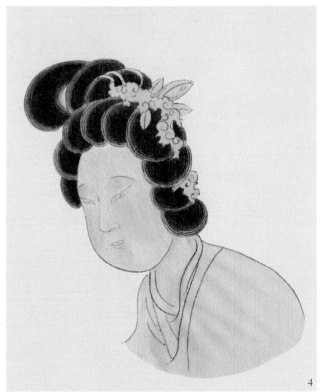

4

历代仕女开脸第五步骤：罩染脸部。

用曙红加硃磦平涂脸部肌肤，用墨加赭石平涂发髻，用淡墨勾眼眉，用硃磦分染嘴唇，用重墨点睛，用曙红勾合唇缝，用曙红加赭石复勾鼻梁和脸部轮廓线，用石青、石绿、赭石、硃砂分别渲染头饰、饰带。

绢本正面
用石绿加石青调匀上色干
后，用藤黄勾出头饰光感

用淡墨再次罩染

用朱砂和大红染头
饰飘带

用石绿
画眉心

用重墨加赭
石点睛画眉

用曙红加白粉调
匀后再次罩染

用朱砂染唇　　用曙红醒线

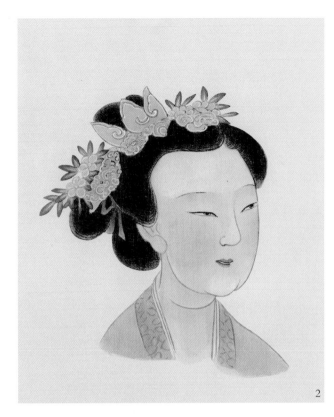

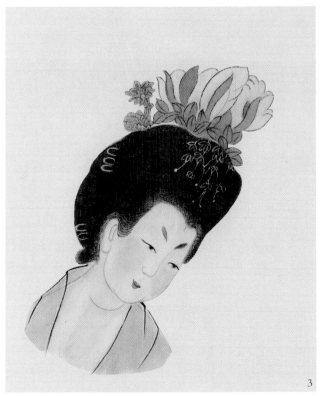

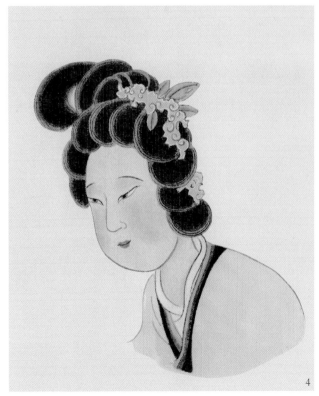

历代仕女开脸第六步骤：整理脸部。

31

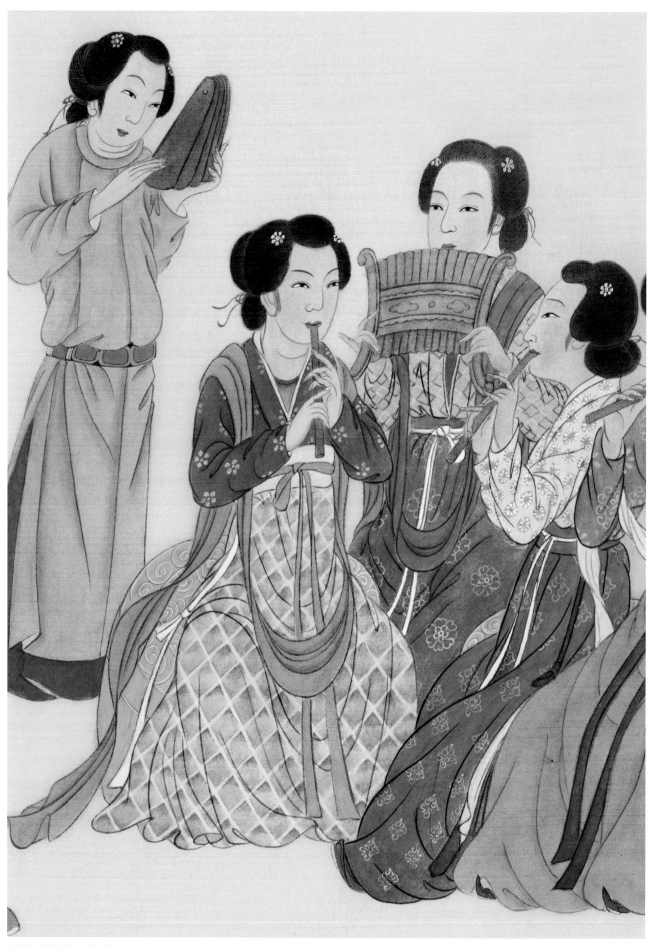

张瑞根《唐明皇合乐图》（局部）

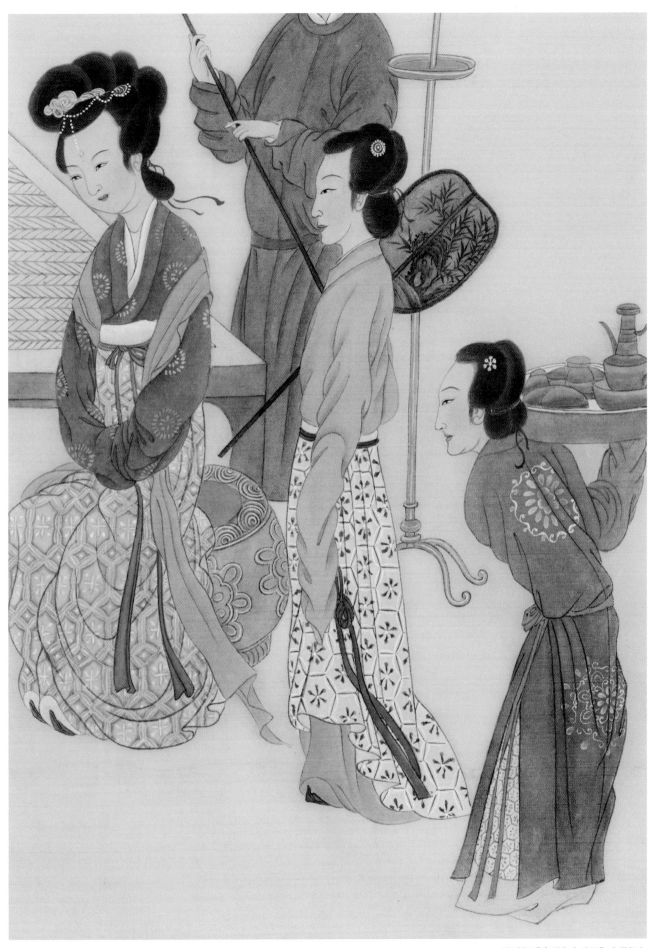

张瑞根《唐明皇合乐图》（局部）

第五章　工笔仕女手的画法

怎样画手？

古人云：“画人难画手。”

画工笔仕女手，其重要性不亚于画脸部，其手指关节灵活多变、姿态各异，在能显示仕女年龄和身份的同时也表达出性格和表情。画仕女手时，线条不能牵强，手姿要得体，自然协调，恰到好处。

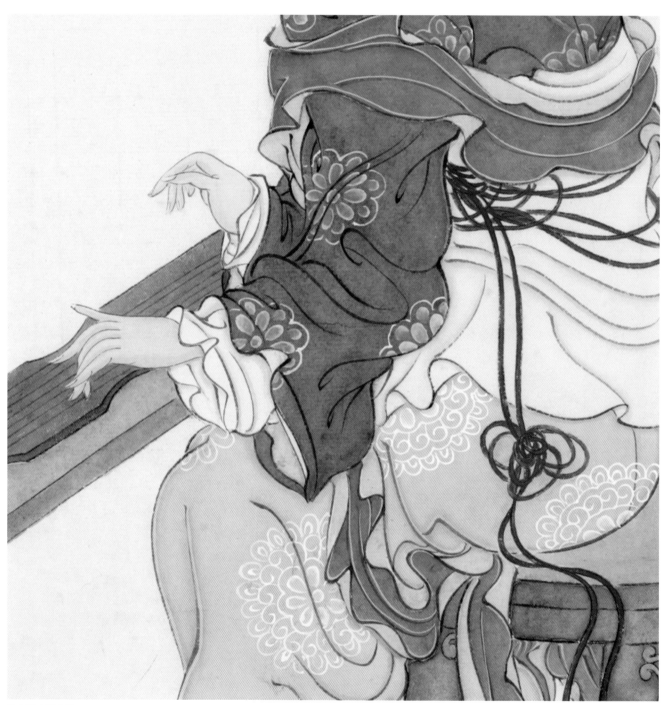

仕女弹古琴之手

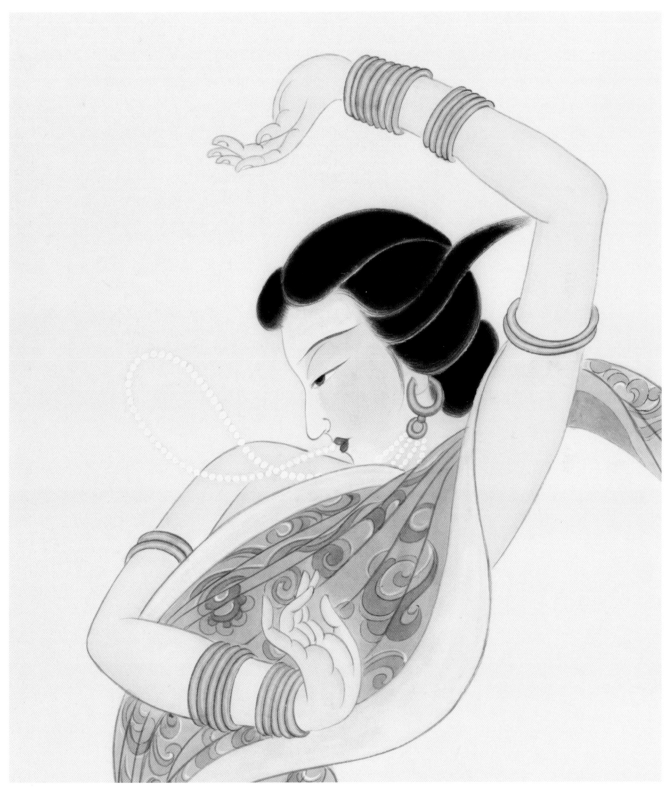

临张大千画印度舞女之手

唐周昉《簪花仕女图》用淡墨勾手、肌肤，突出玉手的质感美。

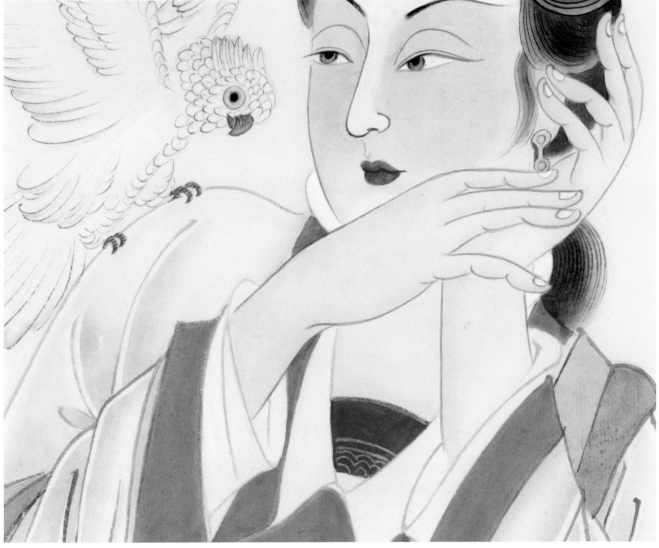

近代张大千画仕女玉手，精准、细腻、优雅，颇具唐代风韵。

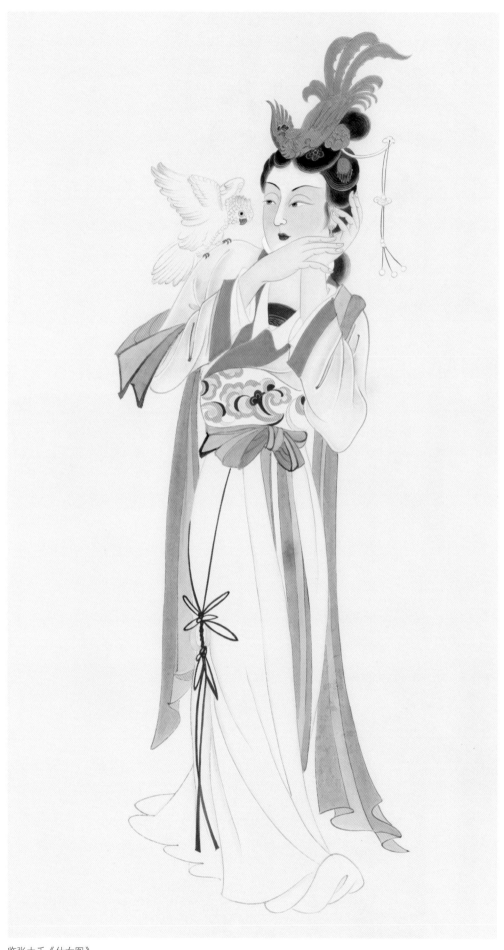

临张大千《仕女图》

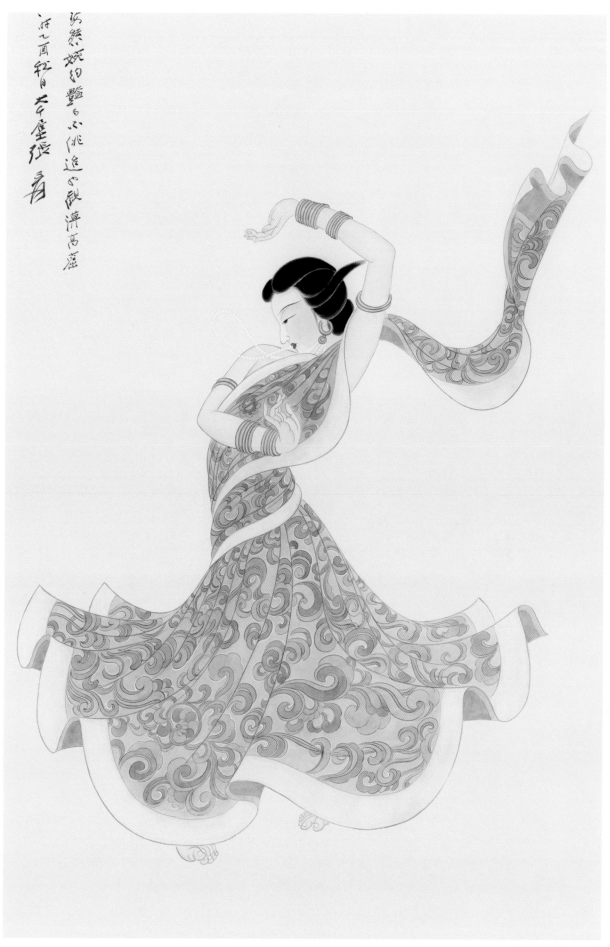

临张大千《仕女图》

问题 025 怎样勾手的线？

仕女的手纤细、柔软、优美，需用淡墨勾画出最精细的线条，以准确如实地描绘出仕女手势的各种动态。

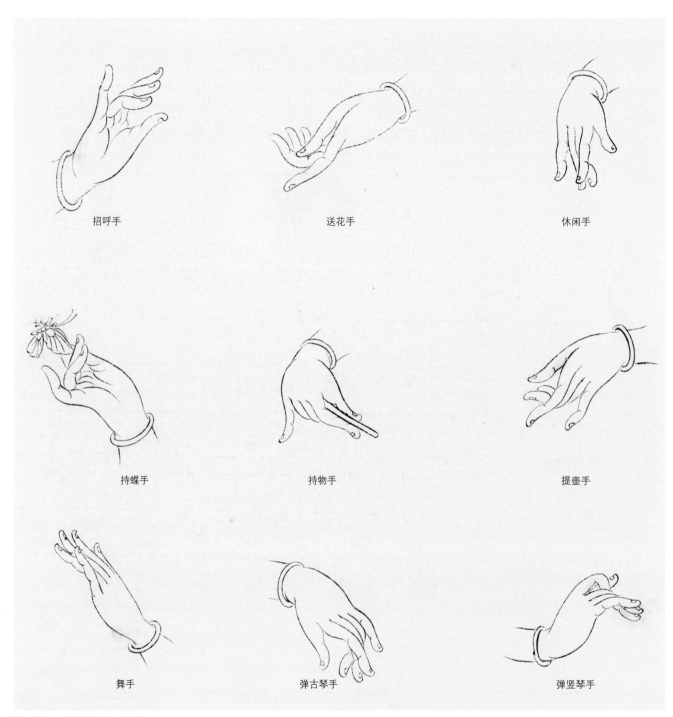

招呼手　　　　　　送花手　　　　　　休闲手

持蝶手　　　　　　持物手　　　　　　提壶手

舞手　　　　　　弹古琴手　　　　　　弹竖琴手

第一步骤：手的不同姿态的画法。

问题 026 怎样上手的颜色？

绢本画仕女手：1. 用淡墨勾线；

2. 用白粉厚彩在绢的背面衬染；

3. 用白粉淡彩平涂手的肌肤；

4. 用曙红加硃砂调匀中彩渲染手掌部肌肤；

5. 用白粉厚彩渲染指甲；

6. 用藤黄加硃磦加白粉调匀淡彩罩染手的全部。

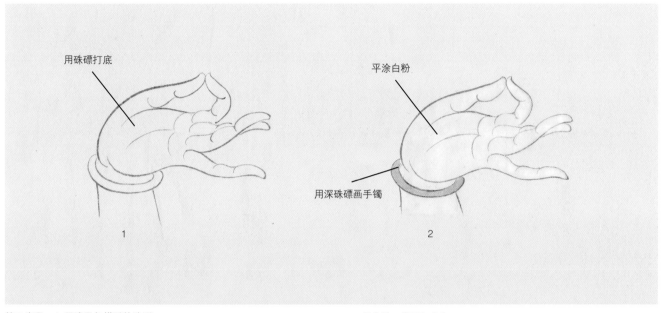

用硃磦打底

平涂白粉

用深硃磦画手镯

1 2

第二步骤：1. 用淡墨勾描手的造型。 2. 用白粉、赭石打底色。

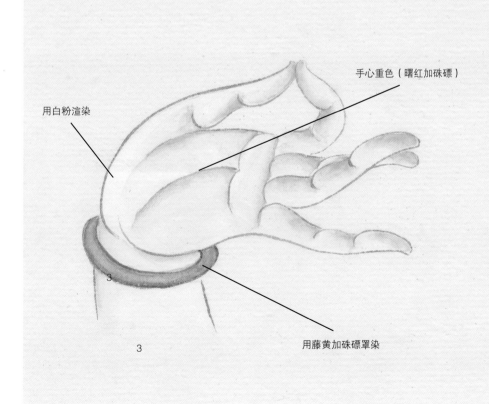

用白粉渲染

手心重色（曙红加硃磦）

用藤黄加硃磦罩染

3

3. 用曙红加硃磦调匀渲染。

由于多次染色会把仕女手的线条盖住，所以要用淡赭石或淡墨复勾（醒线）手的全部线条，使复勾后的纤细肉手尽量完美自如。

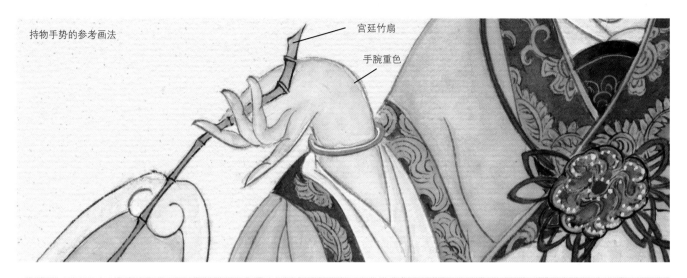

持物手势的参考画法

宫廷竹扇

手腕重色

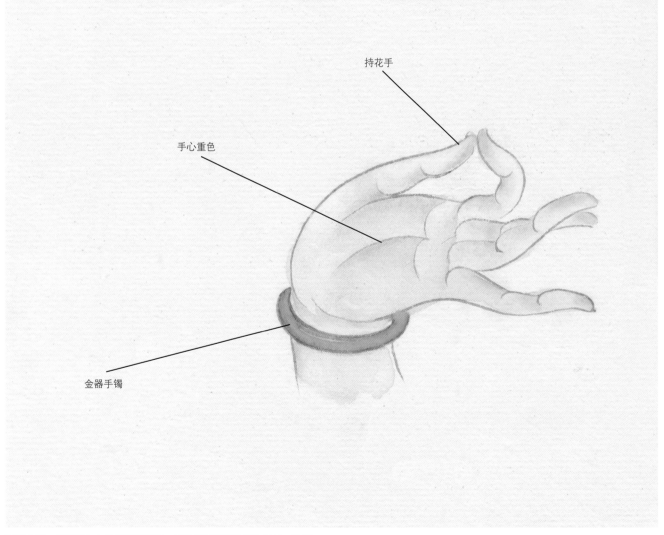

持花手

手心重色

金器手镯

第三步骤：用硃磦加白粉调薄后罩染，接着用胭脂淡色复勾线条，最后用薄的白粉平涂通罩完稿。

第六章　工笔仕女上衣的画法

问题 028 **如何画上衣？**

　　画仕女上衣时应全面细致地解析时代的特征并观察研究仕女着装款式风格变化之差异。在学习和效仿临摹绘画途径中要突出仕女绮罗佳丽的特点，充分展示妇女的丰盈体态，悠闲自得的生活情趣，使作品给人以一种契合时代感的自然审美观。

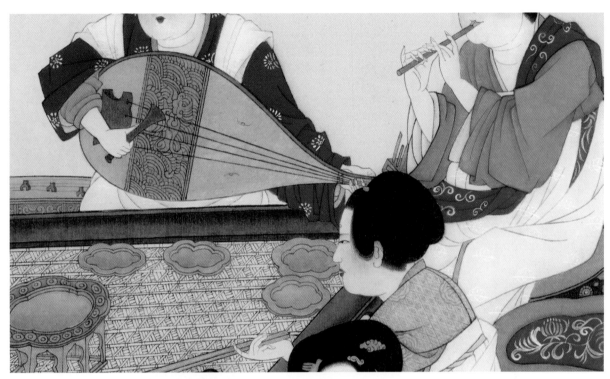

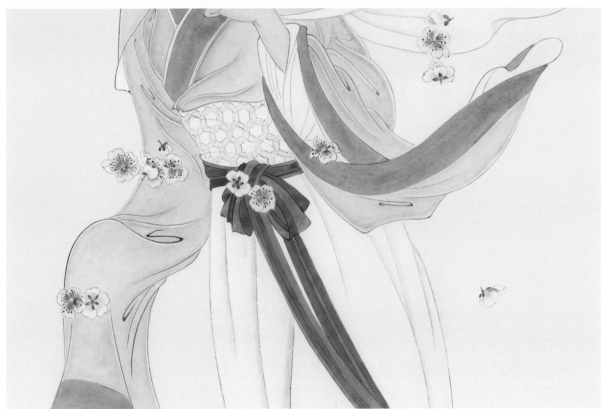

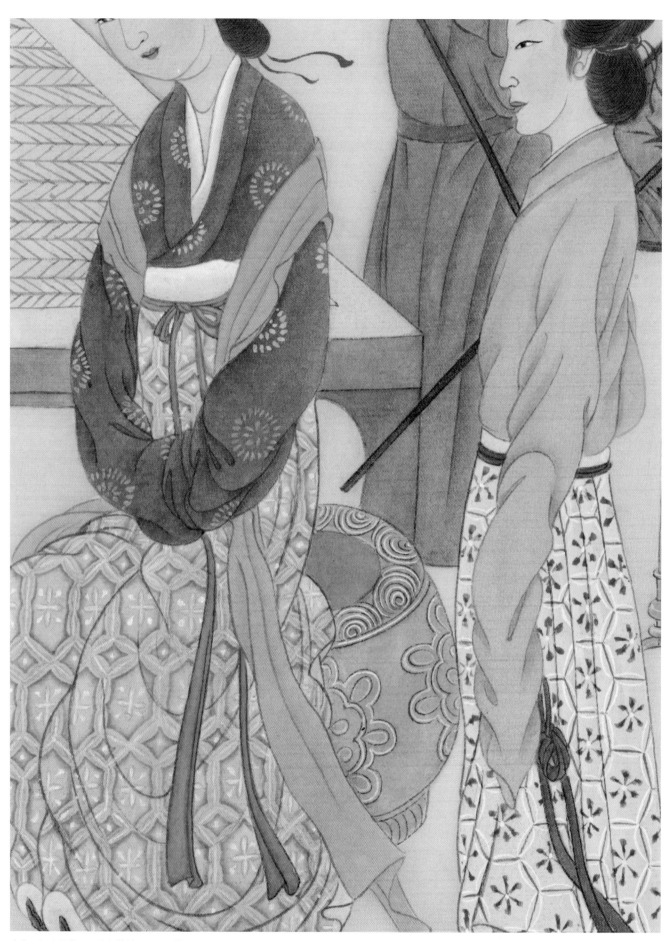

唐代襦衫色泽艳丽、线条精妙，花纹工整唯美，织锦图案丰富多样，有荷花、牡丹、梅花、水仙花和云纹、福寿、仙鹤、龙凤等图案。在绘画时注意花纹随衣纹褶皱而运笔，线条设色需要精益求精，切忌随意描绘。

　　用稍浓墨勾仕女上衣时，要直接采用纤柔曼妙、动感十足的高古游丝描或兰叶描勾线，在运笔时要领悟工笔仕女造型特点的基础上，把握运用好笔尖变化，用力要均匀、一气呵成。使衣纹线条产生精细、柔和、飘逸、虚实的韵律动感。

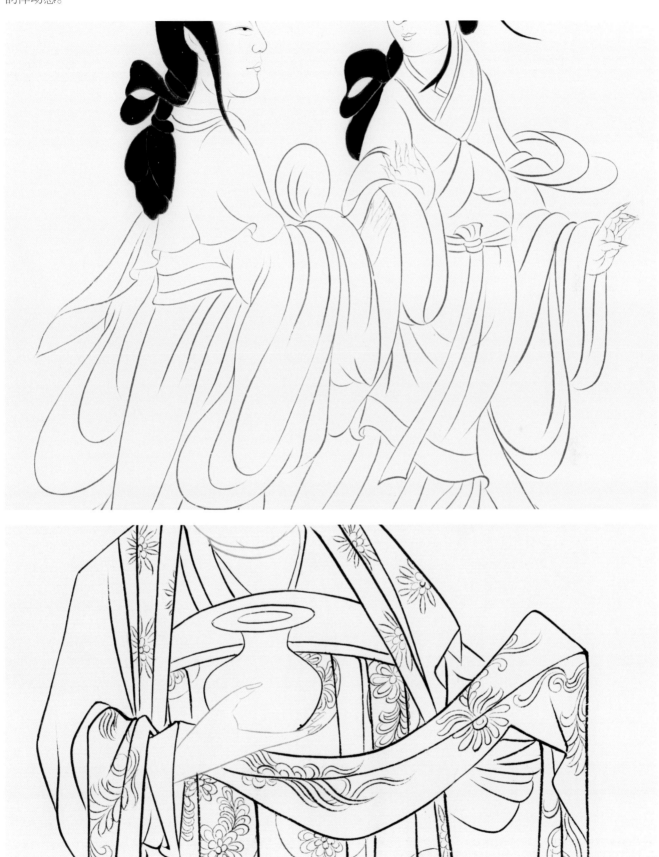

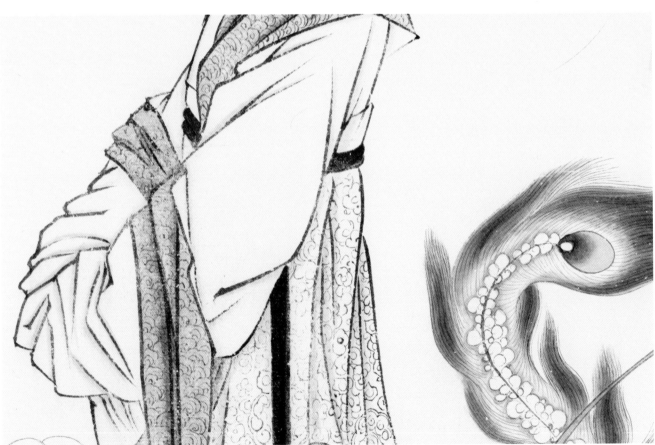

第一步骤：用中锋用笔以铁线描、高古游丝描、兰叶描并用稍深的墨色勾描各种形态的上衣线条。

勾好仕女上衣线后，在绢的背面用厚白粉加胶水调匀平涂，增强颜色的厚重感，提高明度，方便上色。

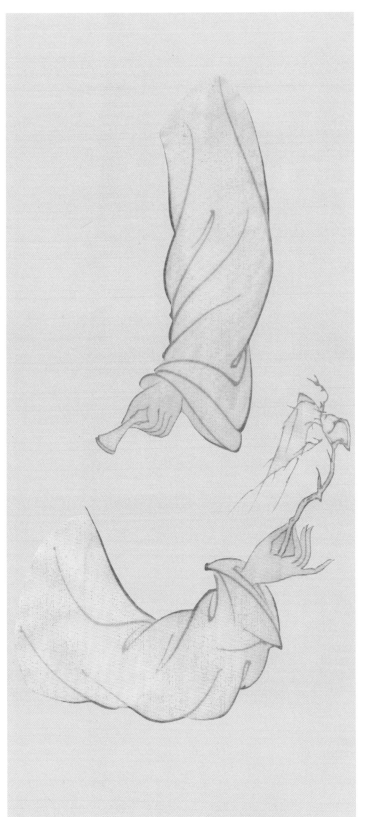

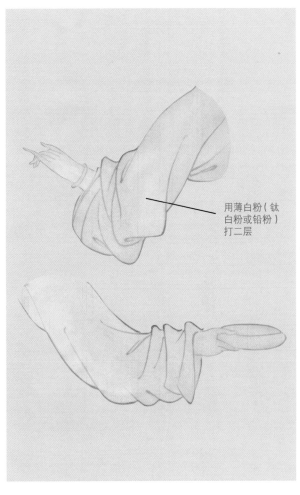

用薄白粉（钛白粉或铅粉）打二层

第二步骤：用墨色勾完各种形态的上衣线条后，接着在绢本的反面
铺上二层薄的白粉，平涂须匀称，上色时切忌白粉外渗。

问题 031 如何打底色？

　　画仕女上衣底色先用蘸有淡曙红色的笔沿衣纹皱褶线渲染；再用笔蘸水把色向外晕开，渐变过渡，不留痕迹；画仕女白色上衣，用淡赭石打底；画仕女绿色上衣，用淡墨色打底；画仕女青色上衣，用淡花青打底。

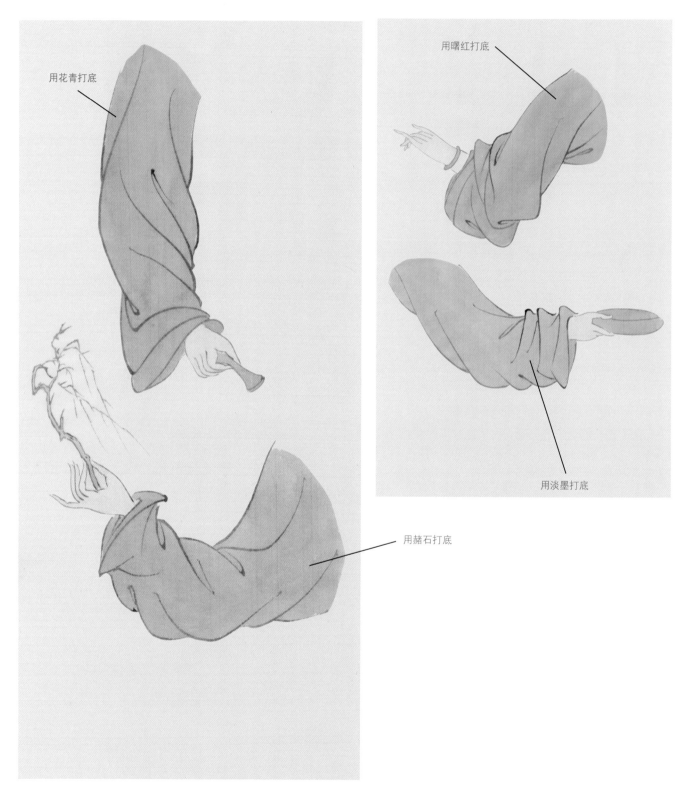

用花青打底

用曙红打底

用淡墨打底

用赭石打底

第三步骤：用淡赭石在绢本正面平涂上色，注意要用吸水能力强的中号羊毫笔上色。平涂时要仔细，要做到颜色均匀。

48

1.渲染仕女红色上衣时，用硃砂加曙红调匀分染和罩染。使画面达到薄中见厚、微妙渐变的极致效果。渲染仕女白色上衣时，用白粉加胶水调薄分染和罩染。

2.渲染仕女绿色上衣时，用头绿加汁绿调匀分染和罩染。渲染仕女青色上衣时，用头青加花青调匀分染和罩染。

以上染色方法，能使画面达到薄中见厚、微妙渐变的精致效果。

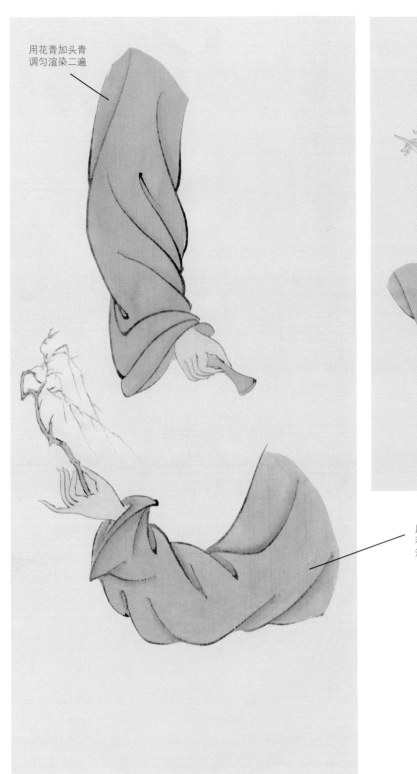

用花青加头青
调匀渲染二遍

用朱砂加硃磦
调匀渲染二遍

用花青加藤黄调
匀渲染二遍

用白粉（钛白粉
和珍珠粉）调薄
渲染二遍

第四步骤：用四种颜色（曙红、赭石、花青、墨色）分别渲染。渲染时要两支毛笔并用，一支蘸色后上色，另一支蘸清水晕染。晕染时切忌有水渍出现，色彩渐变过渡自然完美。

问题 033 如何罩色？

1.用头青加花青调匀罩染青上衣，再用石青继续加罩染。2.用白粉罩染白上衣，再用白粉继续加罩染。3.用硃砂加硃磦调匀罩染红上衣，再用硃砂加大红继续加罩染。4.用头绿加赭色调匀罩绿上衣，再用头绿继续加罩染。

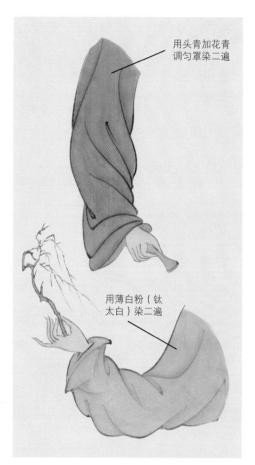

用头青加花青
调匀罩染二遍

用薄白粉（钛
太白）染二遍

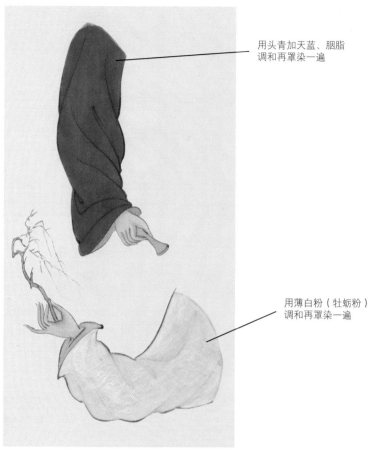

用头青加天蓝、胭脂
调和再罩染一遍

用薄白粉（牡蛎粉）
调和再罩染一遍

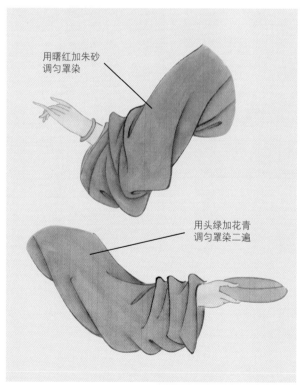

用曙红加朱砂
调匀罩染

用头绿加花青
调匀罩染二遍

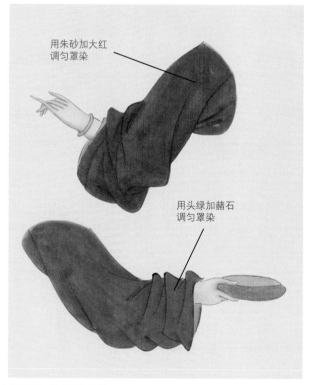

用朱砂加大红
调匀罩染

用头绿加赭石
调匀罩染

第五步骤：在上各种颜色时，注意两种颜色的调配方法，矿物颜料与植物颜料需加胶水调和使用。

画仕女上衣花纹图案时，要细心揣摩，静心勾画，分段着色，求得工整，以达到统一和谐的效果。

1. 用白粉加少许赭石画梅花图样并渲染。

2. 用曙红画出六角花纹图案和花瓣并渲染。用胭脂点花心，用头绿点缀。

3. 用白色勾六角花纹线，用胭脂勾内六角线，用石绿点画花瓣。

4. 用曙红加赭石画云朵花纹，用白色沿花纹边勾线。

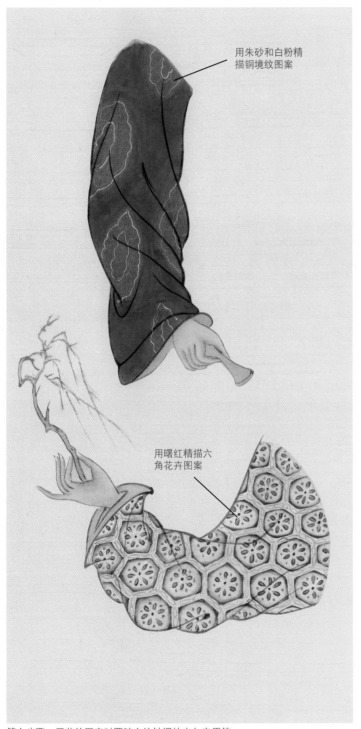

用朱砂和白粉精
描铜镜纹图案

用曙红精描六
角花卉图案

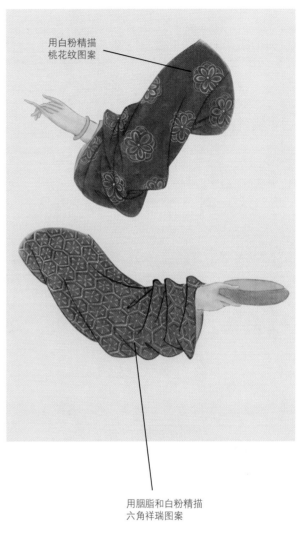

用白粉精描
桃花纹图案

用胭脂和白粉精描
六角祥瑞图案

第六步骤：画花纹图案时要随衣纹皱褶的走向来用笔。

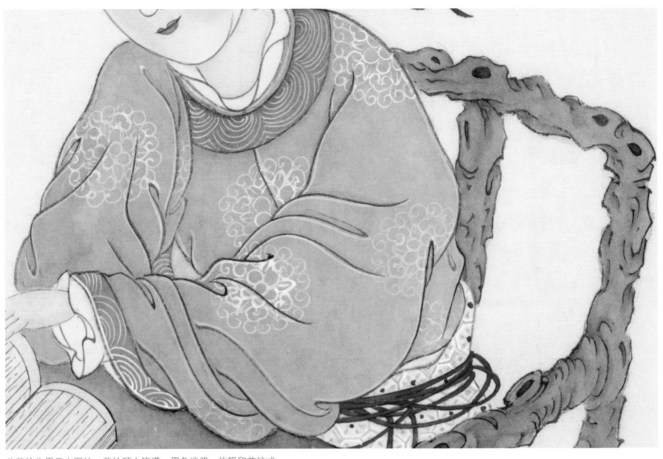

此花纹为用云水图纹，花纹硕大饱满，用色淡雅，体现印花纹式。

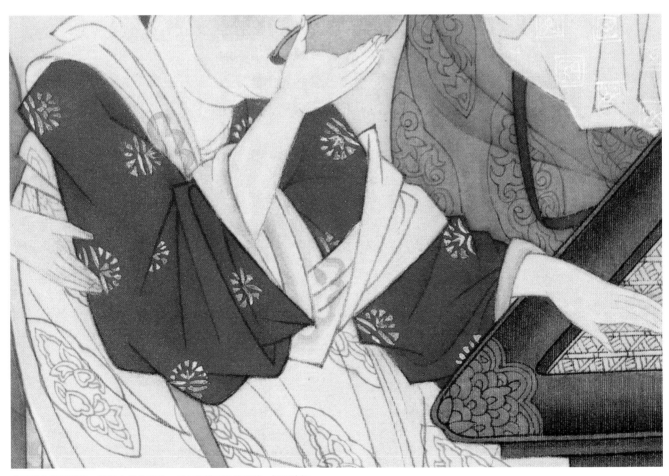

此花纹为梅花图案，花纹小用色较重，与上衣搭配自然和谐、相得益彰。

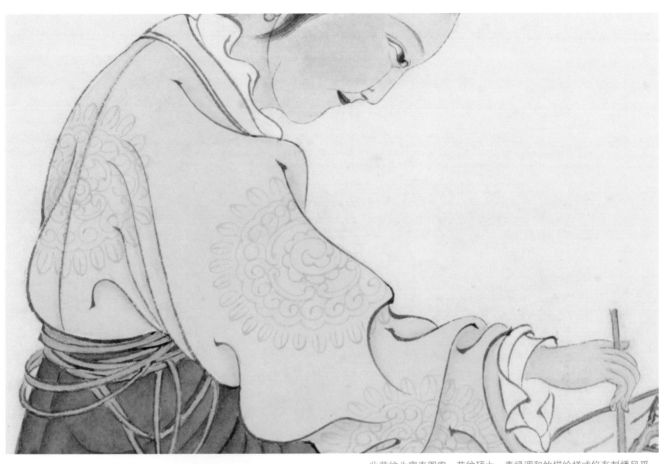

此花纹为富寿图案，花纹硕大，青绿调和的描绘样式似有刺绣风采。

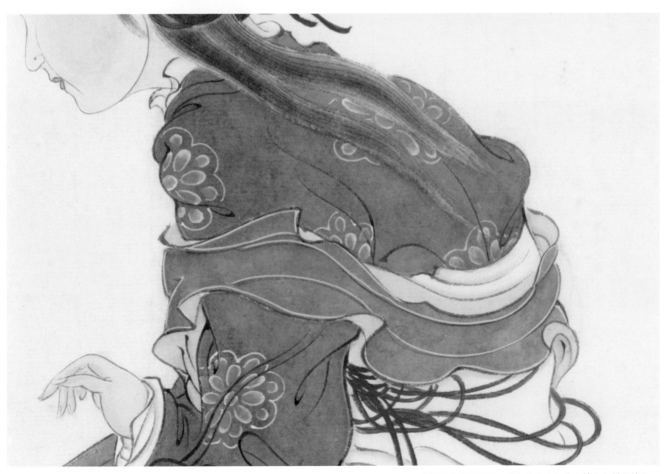

此花纹为菊花图案，用白粉在朱衣底上精心勾描及染色。

第七章 工笔仕女长裙画法

问题 035 如何画裙？

画工笔仕女长裙要显得妇女体态轻盈、裙饰华丽，举手投足如风拂杨柳般婀娜多姿。步履轻盈既流动又含蓄，与富于女性化的造型高度统一和谐。

历代工笔仕女裙子上的绣花图案色彩鲜艳清新。

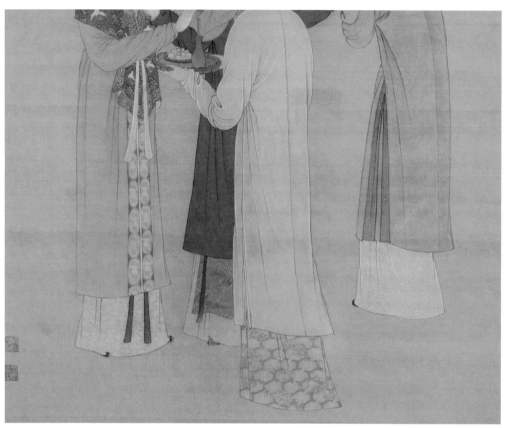

此图临明代唐寅《王蜀宫妓图》的长裙。

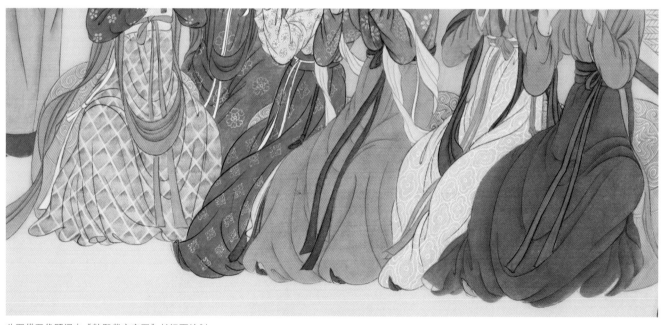

此图借五代顾闳中《韩熙载夜宴图》长裙而绘制。

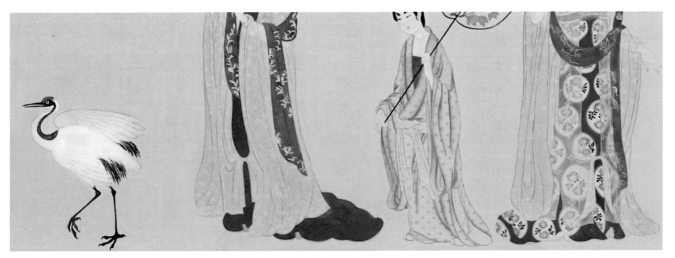

此图临唐周昉《簪花仕女图》的长裙。

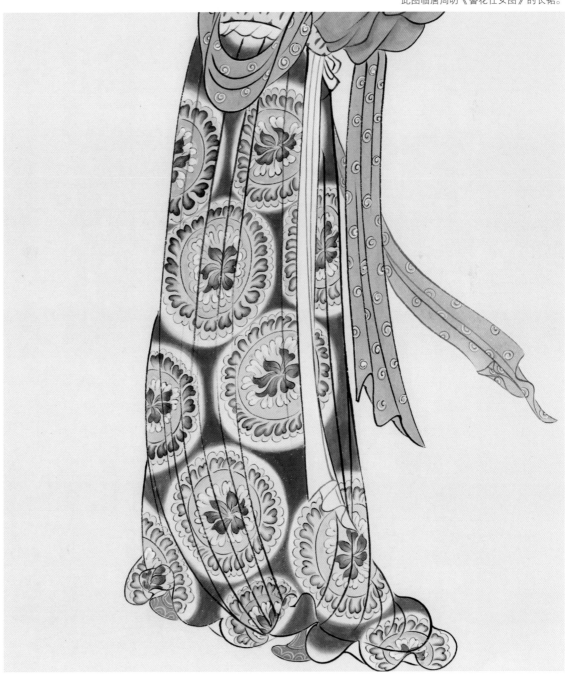

此图临五代周文矩《宫中图》的长裙。

问题 036 如何勾裙线？

画仕女裙子线条要长，要用稍浓墨以中锋笔尖勾描，线条显现出流畅秀长、细挺圆润、飞动起伏之感。

此裙用高古游丝描勾线。

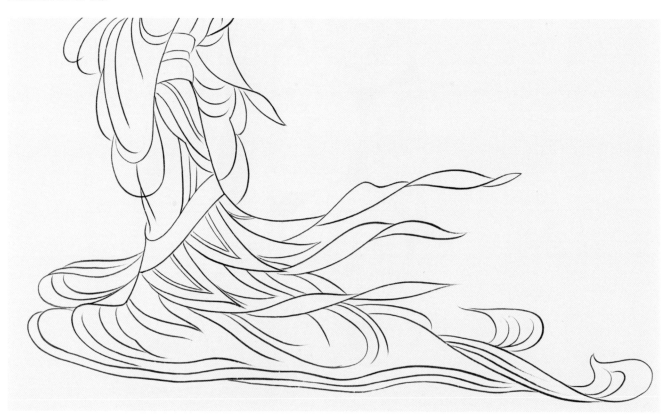

此裙用高古游丝描勾线。

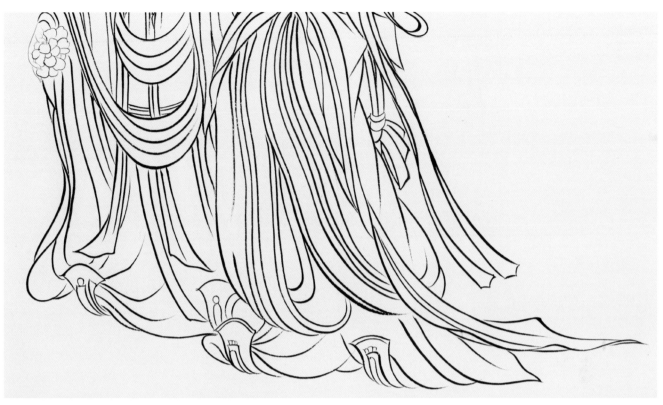

此裙用曹衣脱水描勾线。

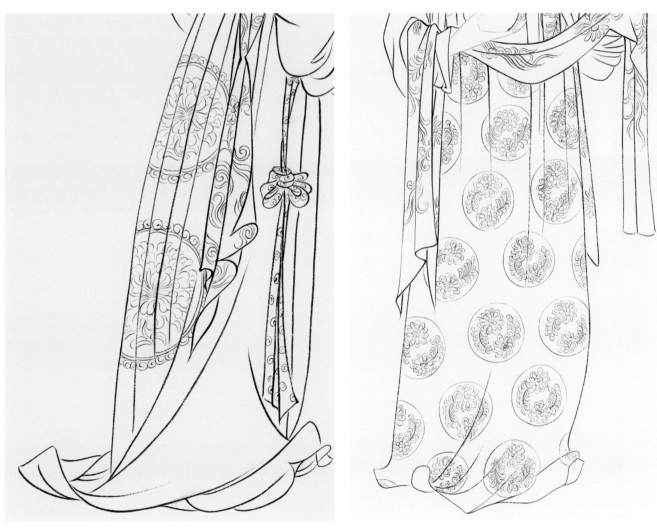

此裙用铁线描勾线。

此裙用柳叶描勾线。

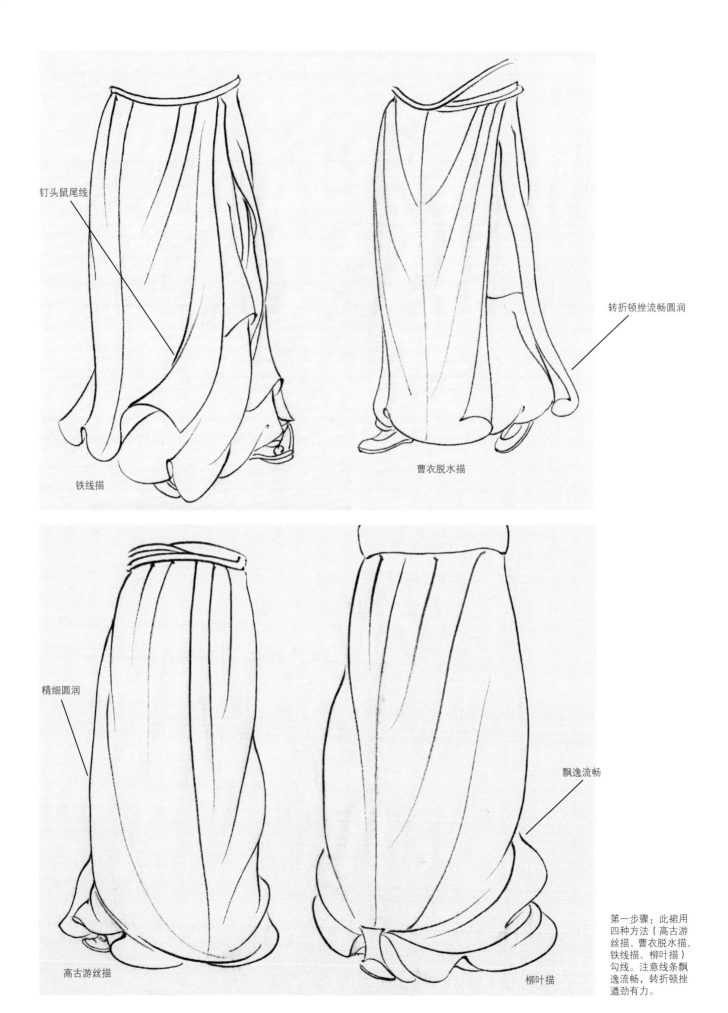

钉头鼠尾线

转折顿挫流畅圆润

铁线描

曹衣脱水描

精细圆润

飘逸流畅

高古游丝描

柳叶描

第一步骤：此裙用
四种方法（高古游
丝描、曹衣脱水描、
铁线描、柳叶描）
勾线。注意线条飘
逸流畅，转折顿挫
遒劲有力。

问题 037 如何反衬裙色？

在勾好裙线的基础上，用较厚白粉加胶水调匀平涂背面，使正面上色方便，避免漏色。

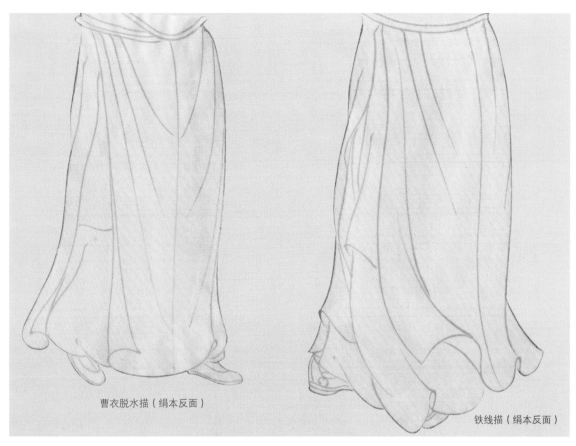

曹衣脱水描（绢本反面）

铁线描（绢本反面）

第二步骤：此四种绢本反面上色的方法，要注意用薄白粉平涂两层以上，以达到上色均匀的目的。

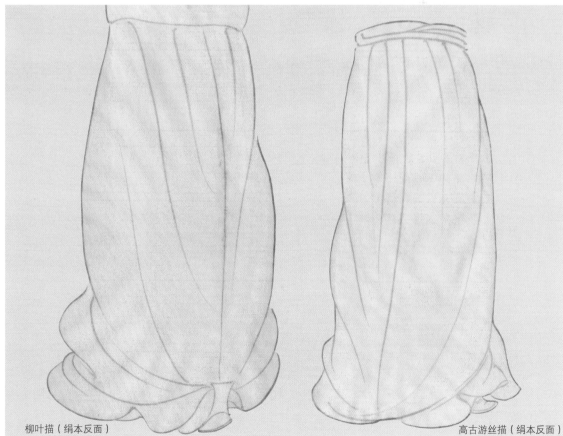

柳叶描（绢本反面）

高古游丝描（绢本反面）

问题 038 如何打底色？

　　工笔仕女画长裙打底色时须先用淡墨或淡彩沿线条边上色，然后用清水笔将色向外晕开，使画面的墨、彩达到理想的效果。画红裙用淡曙红打底渲染，画白裙用淡赭石打底渲染，画绿裙用淡墨打底渲染，画蓝裙用淡花青打底渲染。

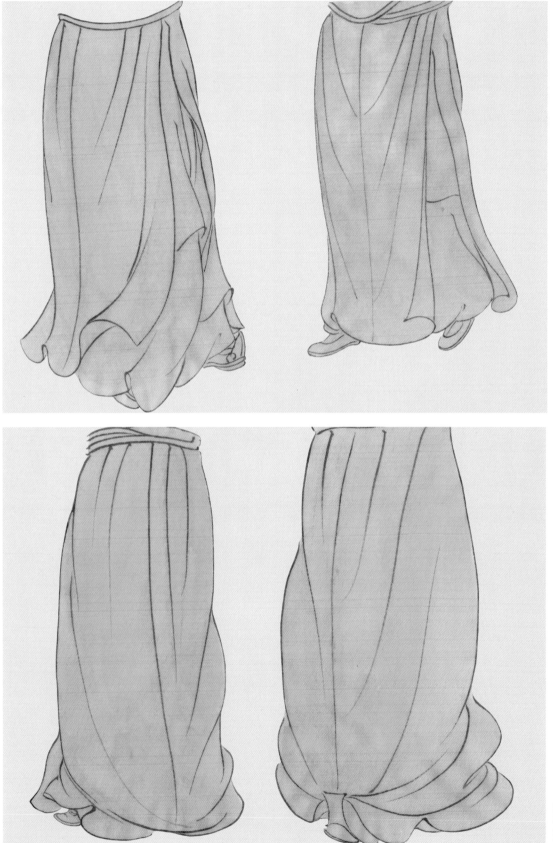

第三步骤：长裙勾描好后统一用淡赭色进行上色，注意须薄薄地上两次颜色。

问题 039 如何染色？

　　仕女红裙用硃砂加曙红调匀分染两遍后再罩染。仕女白裙用淡白粉分染和罩染，仕女绿裙用头绿加少许赭石调匀分染两遍再罩染，仕女蓝裙用头青加花青调匀分染二遍再罩染。

第四步骤：四种长裙分别用四种颜色进行分染。具体如下：

 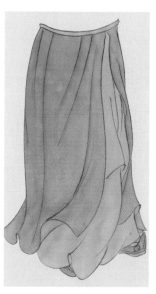 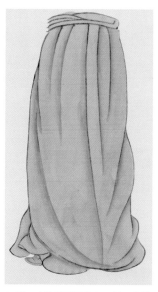 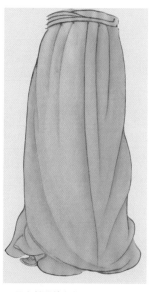

1. 用一支笔蘸曙红上色，另一支笔清水晕染。晕染时切忌有水渍出现，色彩渐变过渡自然完美。

2. 用硃磦加曙红调匀罩染长裙。

1. 用一支笔蘸赭石上色，另一支笔清水晕染。

2. 用白粉罩染长裙。

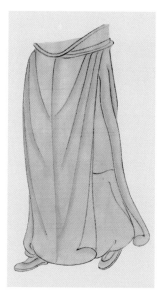 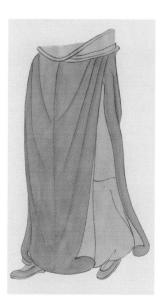 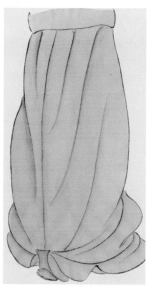 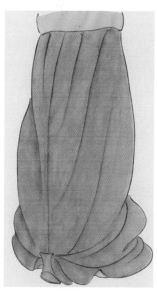

1. 用一支笔蘸淡墨上色，另一支笔清水晕染。晕染时切忌有水渍出现，色彩渐变过渡自然完美。

2. 用石青加花青调匀罩染长裙。

1. 用一支笔蘸花青上色，另一支笔清水晕染。

2. 用藤黄加花青调和成汁绿罩染长裙。

如何罩染？

　　用硃砂加硃磦调匀罩染红裙，用头青加花青调匀罩青裙，用白粉罩染白裙，用头绿加赭色调匀罩绿裙。

第五步骤：在渲染基础上对长裙进一步罩染（平涂）。具体如下：

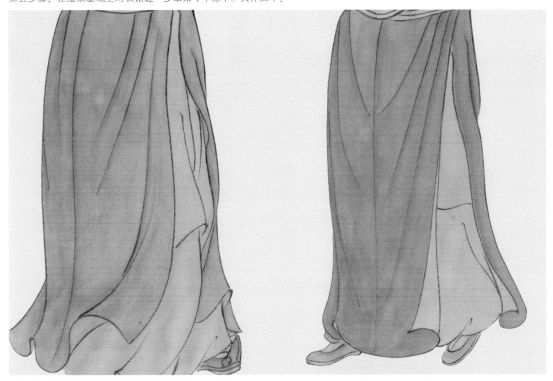

1. 用硃砂加硃磦调匀罩染。　　　　　　　　　　2. 用头青加三绿调匀罩染。

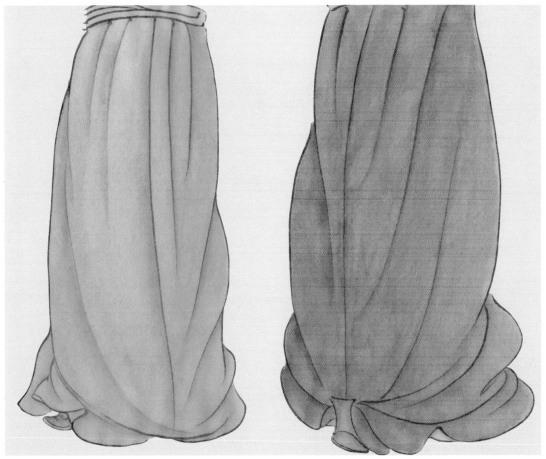

3. 用钛白粉加牡蛎粉（珍珠粉）调匀罩染。　　　4. 用汁绿加头绿调匀罩染。

画仕女长裙花纹图案要遵循长裙皱褶纹理，团花求大，疏密得当，配色典雅，给人一种美的视觉享受。

1.用白粉加藤黄调成浓色画四角圆团纹，中间花瓣须渲染。2.用赭石勾画菊花图案。3.用白粉精画暗福图案。4.用白粉加藤黄调匀画萱草花图案并渲染。

第六步骤：四种长裙图案画好后，再用颜色罩染。具体如下：

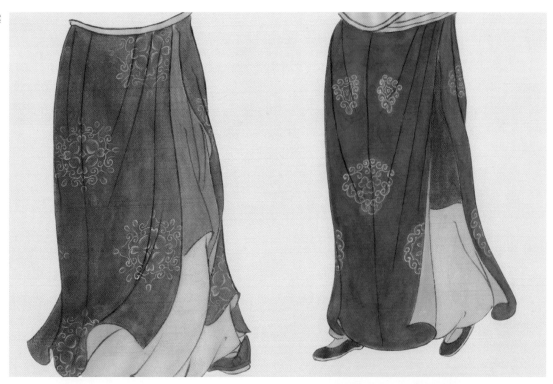

1.用硃砂加大红调薄均匀罩染。　　　　　　　　　　　2.用头青、天蓝加胭脂调匀罩染。

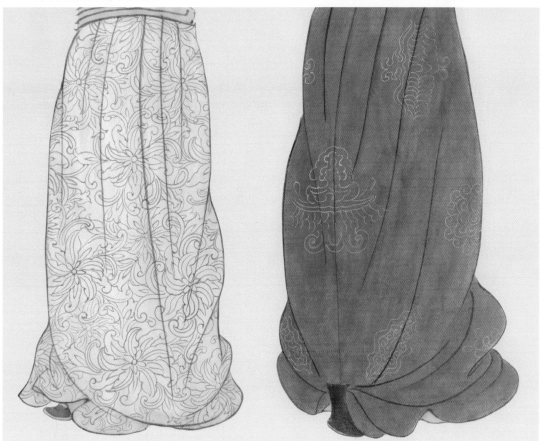

3.用铅粉加牡蛎粉（珍珠粉）调匀罩染。　　　　　　　4.用头绿加赭石调匀罩染。

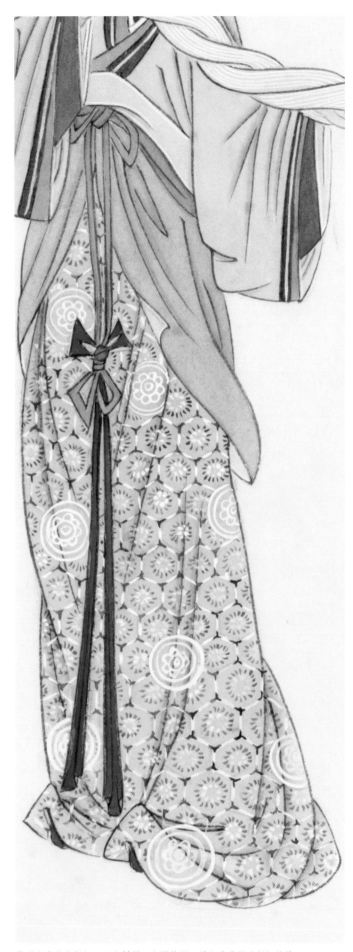

临明宫庭仕女长裙，图案精美，色泽艳丽，犹如唐代仕女长裙纹饰。

临明宫庭仕女长裙，此裙云纹图案。

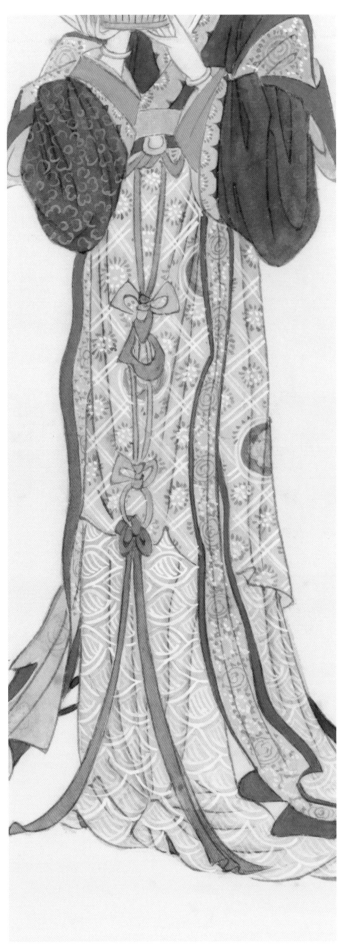

临明宫庭仕女长裙，此裙方格花卉图案。

临明宫庭仕女长裙，此裙鱼鳞图案。

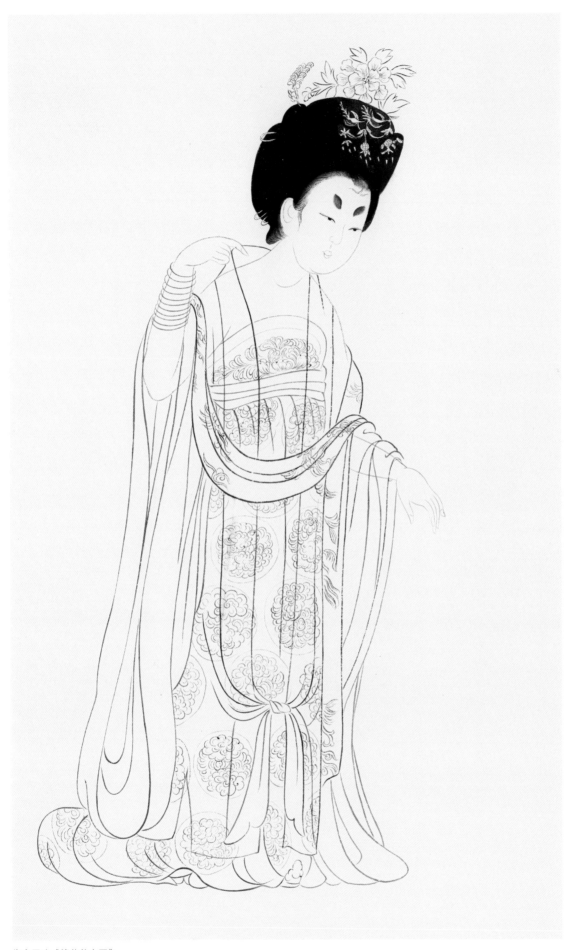

临唐周昉《簪花仕女图》

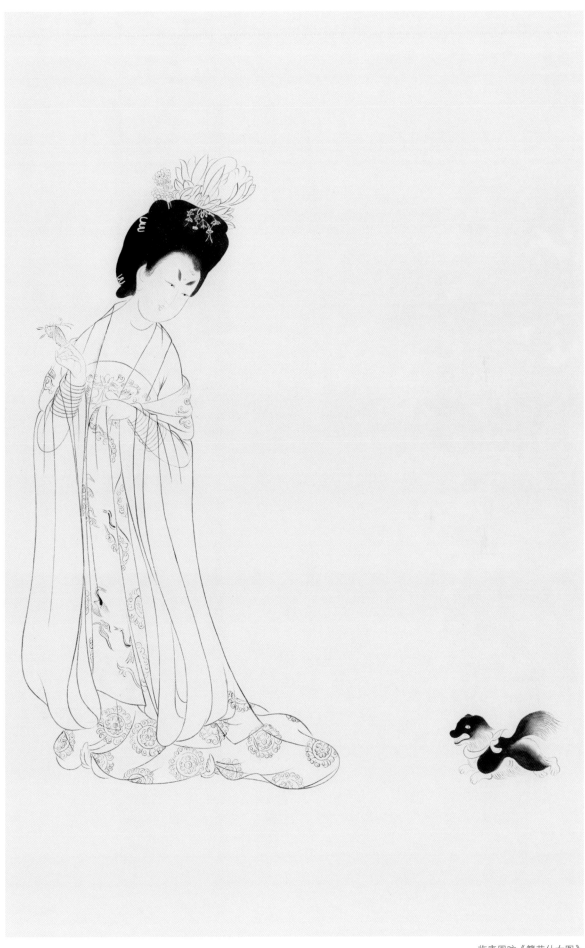

临唐周昉《簪花仕女图》

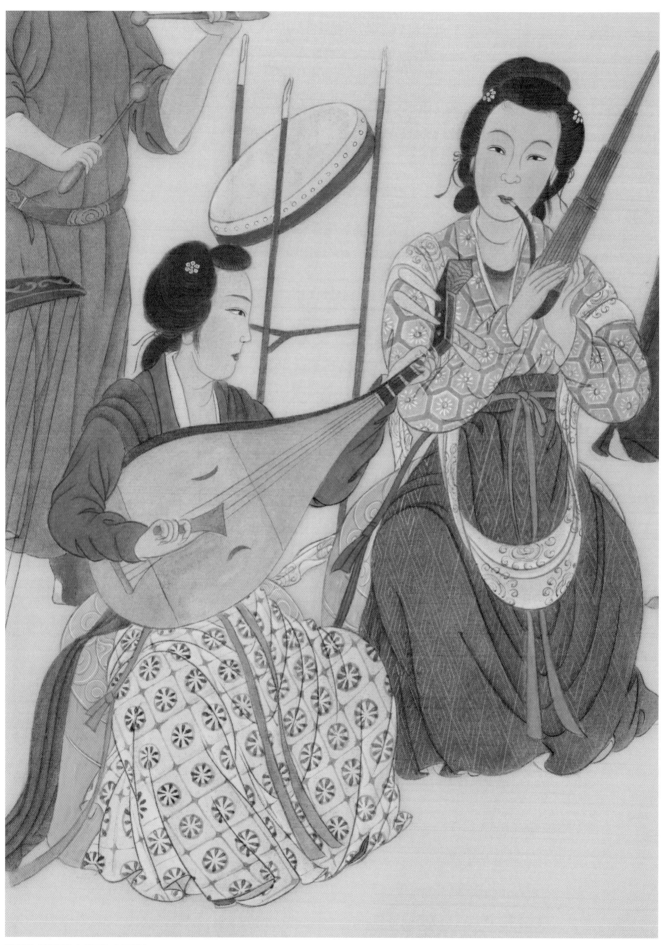

张瑞根《唐明皇合乐图》（局部）

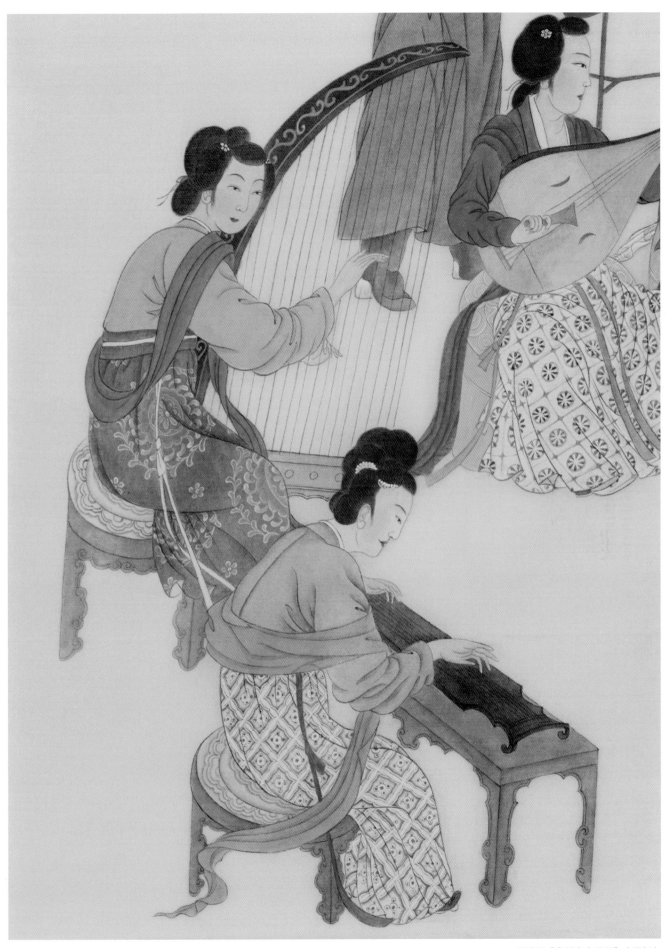

张瑞根《唐明皇合乐图》（局部）

第八章　工笔仕女飘带的画法

问题 042　怎样画飘带？

　　工笔仕女画中的飘带是体现仕女身份地位的象征，古代只有富贵女子才能用飘带来装饰自己。仕女静动与飘带有着重要的关联，飘带多为丝绸布料，应该是宽窄一样的片状。因为飘动的原理会产生翻转和重叠的变化。

唐代花卉飘带

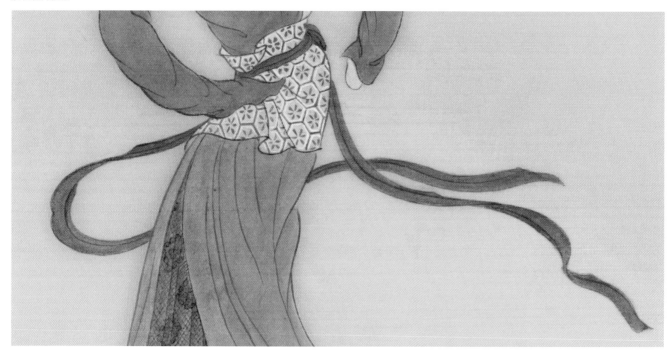

临五代飘带样式

70

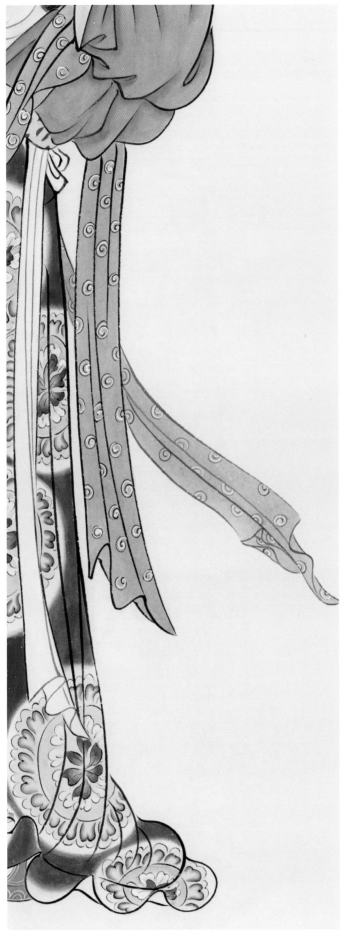

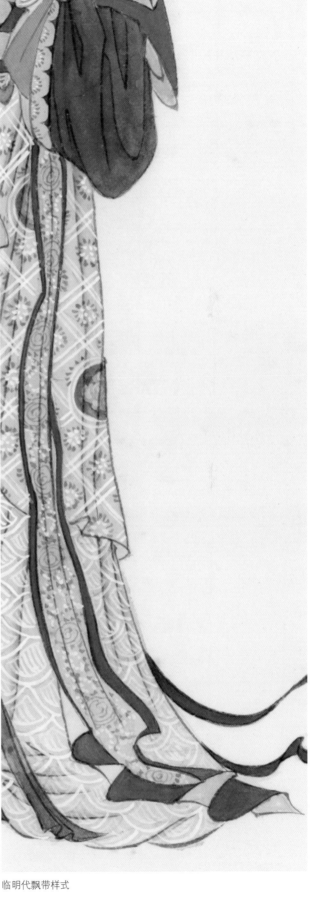

临五代飘带样式

临明代飘带样式

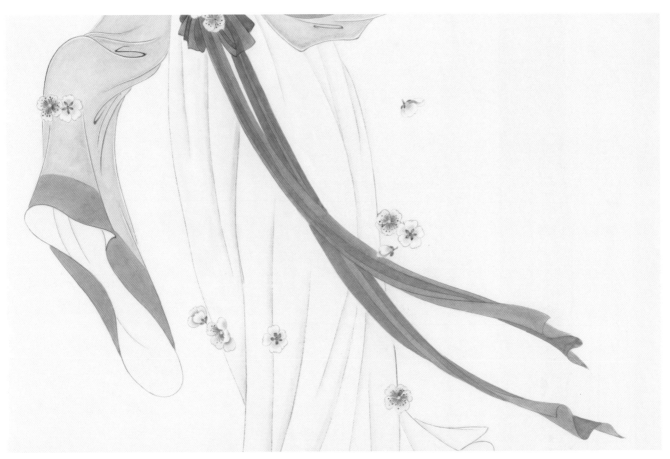

临张大千飘带样式

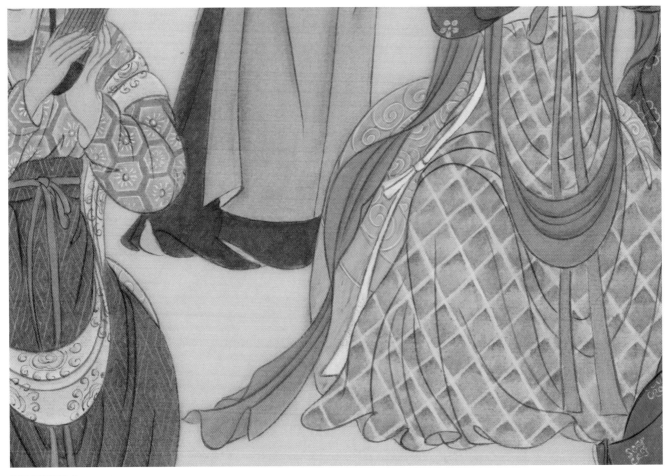

临五代飘带样式

72

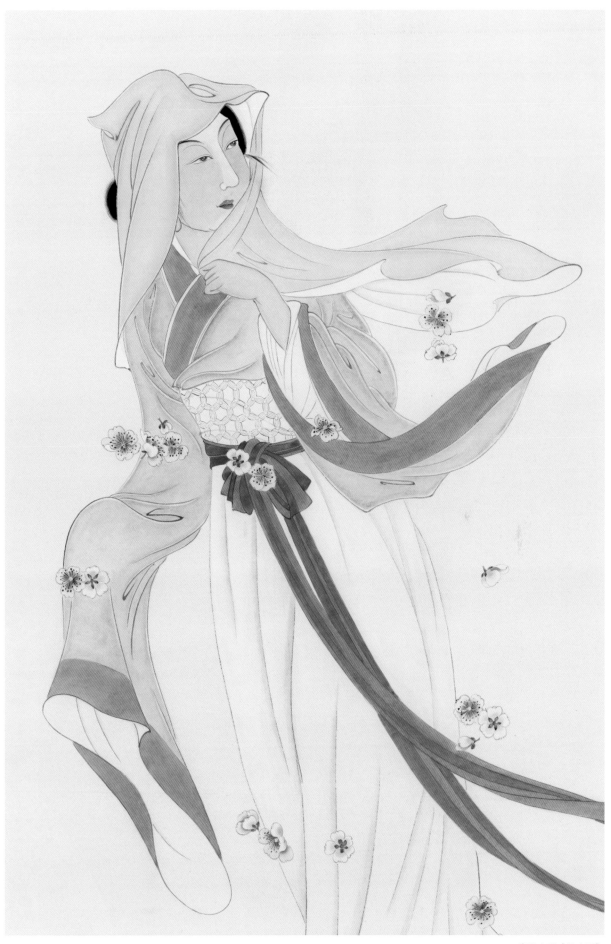

临张大千《仕女图》

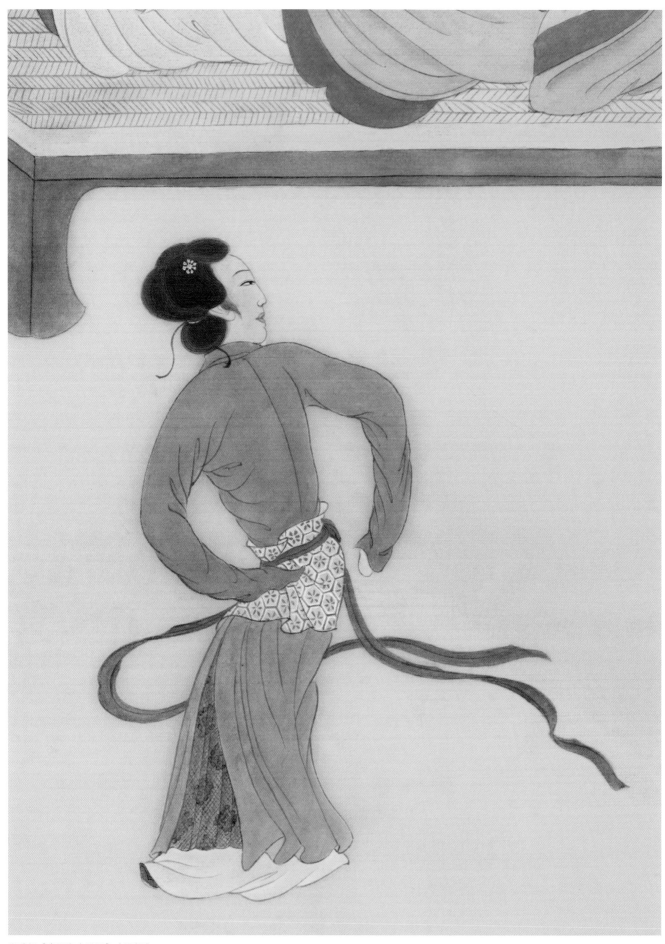

张瑞根《唐明皇合乐图》（局部）

问题 043 怎样勾线

　　画仕女飘带直接用稍浓墨色以高古游丝描或兰叶描勾勒，其运笔有轻重、缓急、转折、起伏之变化，使飘带线条达到笔势圆转、飞扬流畅、刚柔相济的立体感。

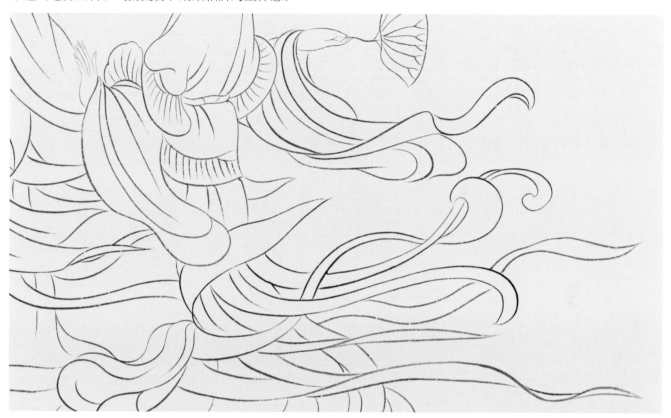

临晋顾恺之"高古游丝"线条勾勒飘带。

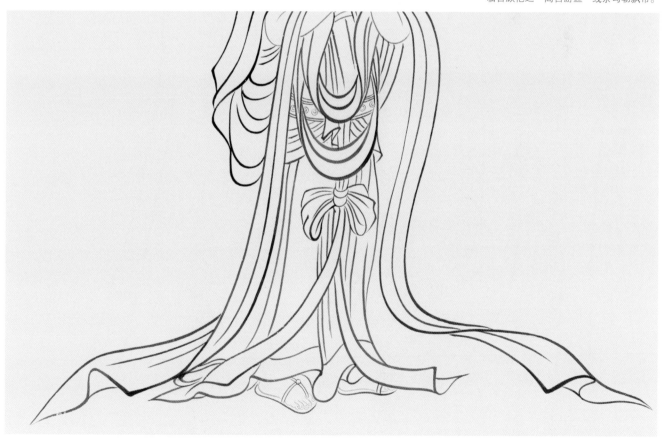

临唐吴道子"吴带当风"线条勾勒飘带。

75

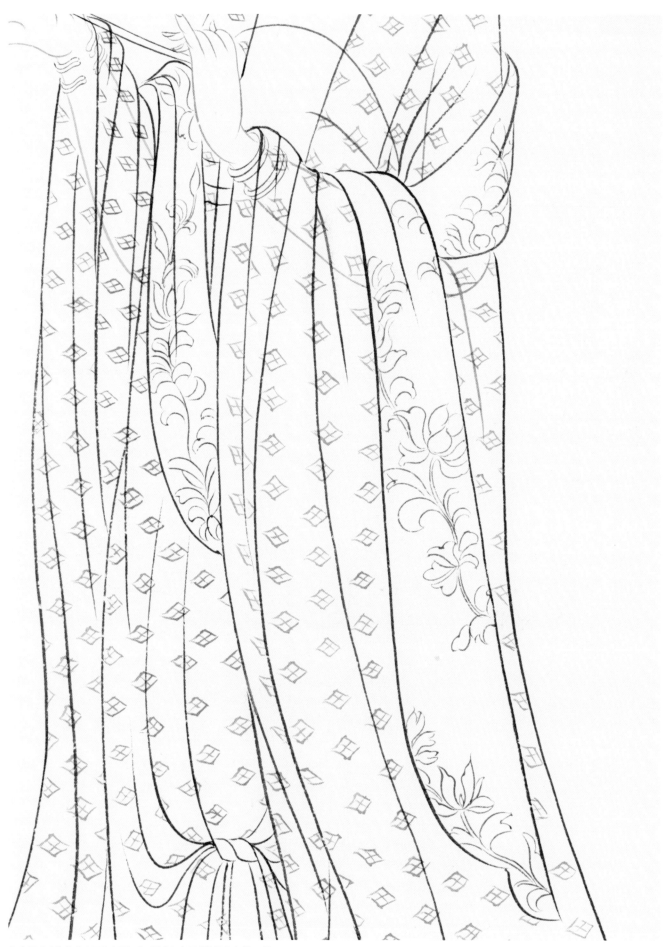

临唐周昉《簪花仕女图》（局部），用"高古游丝"线条勾勒飘带。

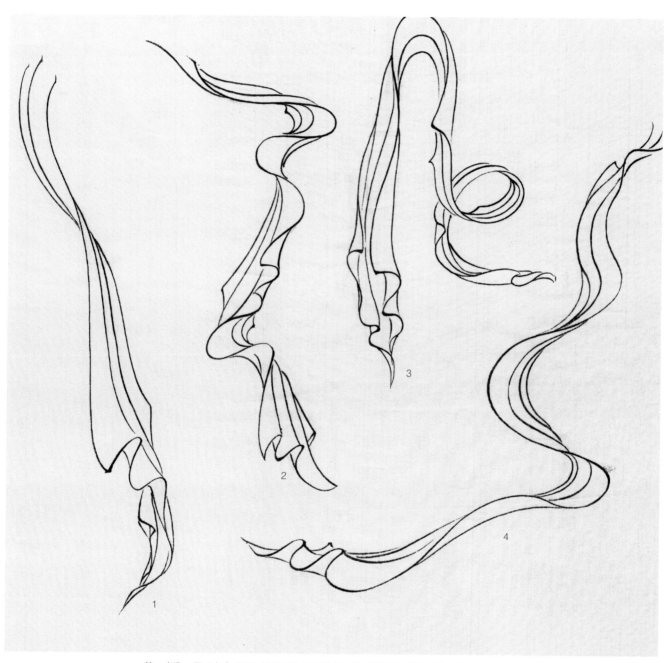

第一步骤：用"高古游丝"线条勾勒各种形态的长、短飘带。描绘出披帛的飘逸感。要求主线一气呵成，线条圆润流畅。

问题 044 **怎样在绢本背面上色？**

由于仕女画飘带中有丝绸、布料等材质的不同，所以画起来要区别对待。
用白粉平涂飘带背面。

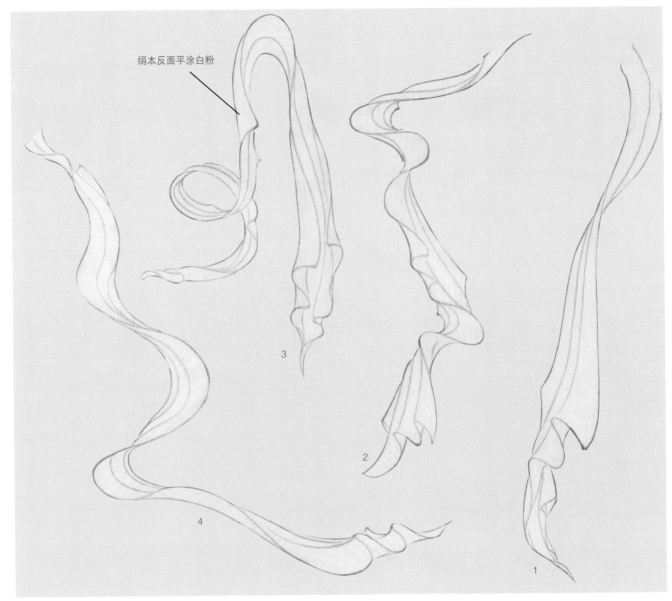

绢本反面平涂白粉

第二步骤：绢本背面上色。在绢本反面用白粉平涂上色。

怎样上底色？

在绢本上打底色要根据不同的绘画对象进行上色，以下举四种例子：

1. 用曙红淡彩打底。2. 用白粉淡彩打底。3. 用淡墨打底。4. 用花青淡彩打底。

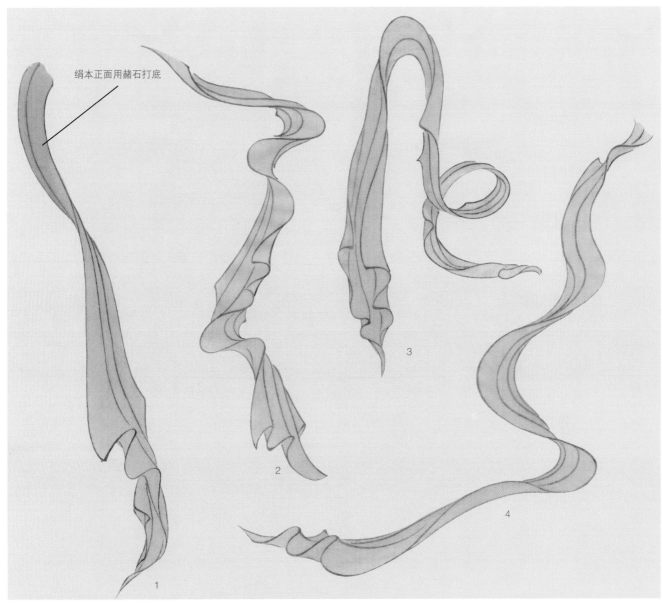

绢本正面用赭石打底

1

2

3

4

第三步骤：上底色。在绢本正面用赭石打底上色。注意需要薄薄地上两次色。

问题 046 **怎样渲染？**

用曙红加硃磦调匀薄彩渲染，用白粉薄彩渲染，用花青加头藤黄调匀薄彩渲染，用花青加头青调匀薄彩渲染。

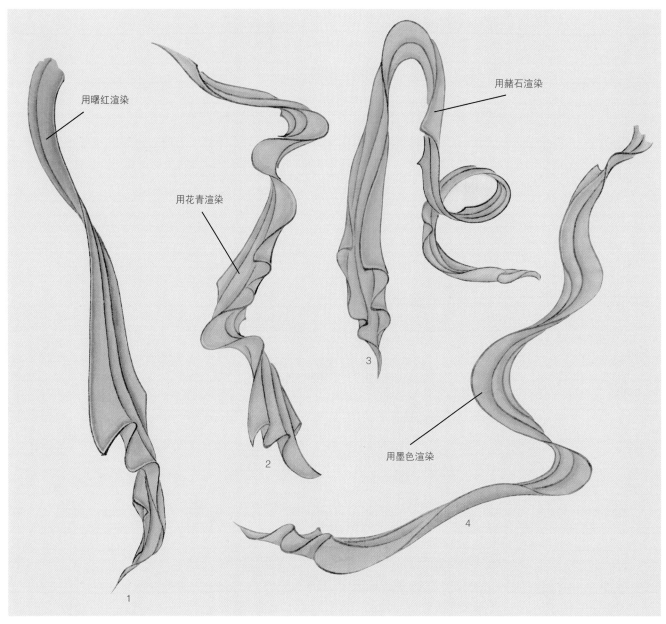

第四步骤：渲染。绢本正反两面的四种飘带都要用四种颜色各分三次来渲染。渲染时要两支毛笔并用，一支笔蘸色后上色，另一支笔蘸清水晕染。晕染时切忌有水渍出现，色彩渐变过渡自然完美。
图1. 用曙红渲染。
图2. 用花青渲染。
图3. 用赭石渲染。
图4. 用墨色渲染。

 1. 用硃砂加硃磦少许调匀后淡彩染飘带正面三遍。2. 用白粉薄彩染飘带正面两遍。3. 用头绿加赭石少许调匀淡彩染飘带正面三遍。4. 用头青加花青调匀后淡彩染飘带正面三遍。

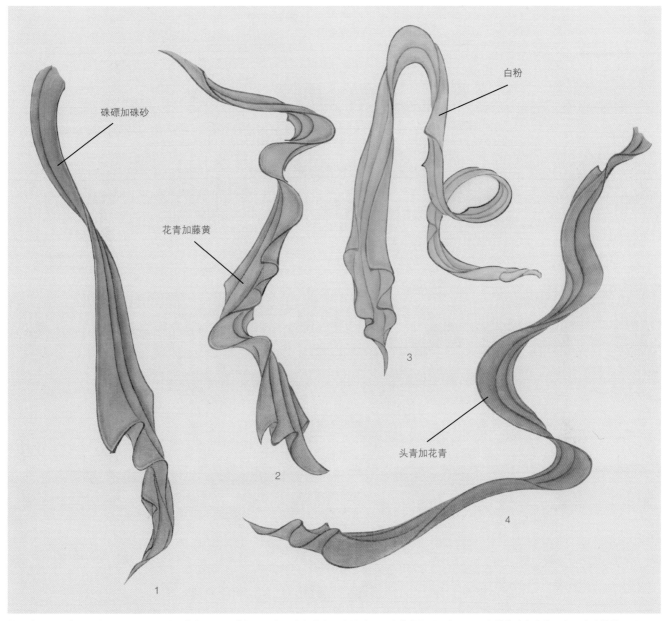

第五步骤：分染。绢本正反两面的四种飘带都要用四种颜色各分三次来分染。分染时用一支笔蘸色后上色，另一支笔蘸清水分染。每一次分染待干透后再次分染。
图 1. 用硃磦加硃砂调匀分染。
图 2. 用花青加藤黄调成汁绿进行分染。
图 3. 用白粉调薄进行分染。
图 4. 用头青加花青调匀分染。

问题 048 怎样罩染?

　　1.用曙红加大红调匀后淡彩罩染飘带正面。2.用白粉淡彩罩染飘带正面。3.用头绿加赭石调匀后淡彩罩染飘带正面。4.用头青加花青调匀后淡彩罩染飘带正面。罩染仕女画飘带时颜色要薄,可以多次罩染。用笔要轻,不可来回涂抹,以免把底色泛起。

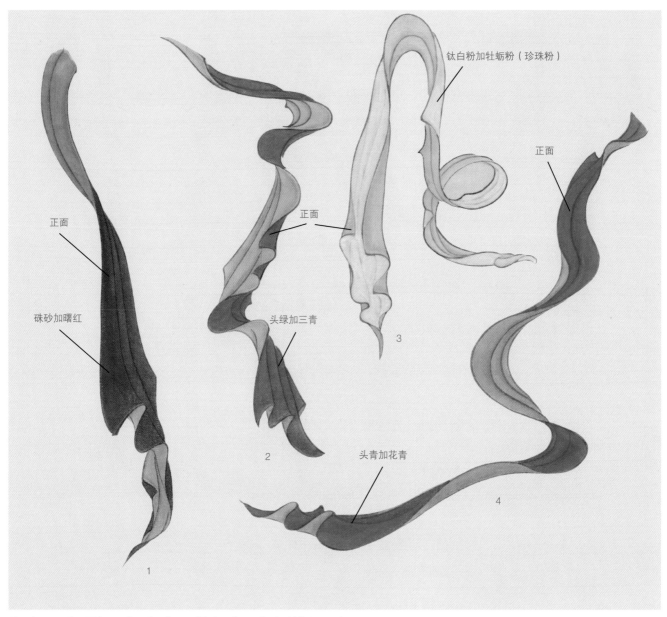

第六步骤:罩染。绢本正面的四种飘带用四种颜色罩染。罩染时用笔蘸色后平涂上色。
图1.用硃砂加曙红调匀罩染飘带的正面。
图2.用头绿加三青调匀后罩染飘带的正面。
图3.用钛白粉加牡蛎粉(珍珠粉)调匀罩染飘带的正面。
图4.用头青加花青调匀罩染飘带的正面。

　　工笔仕女飘带图案适宜画小团花纹。1. 用藤黄加白粉调匀，重彩在飘带正面画萱草花纹并渲染。2. 用曙红中彩在飘带正面画小方格线和点方格中心。再用花青中彩画方格内短线。3. 用藤黄加白粉调匀中彩画云朵花纹。4. 用墨色在飘带正面画福寿花纹，再用白粉中彩画内圈花纹。

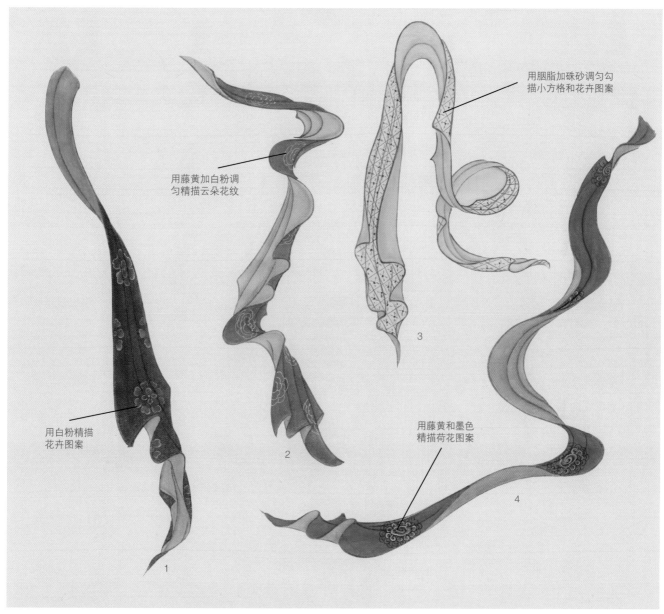

用胭脂加硃砂调匀勾
描小方格和花卉图案

用藤黄加白粉调
匀精描云朵花纹

用白粉精描
花卉图案

用藤黄和墨色
精描荷花图案

第七步骤：画飘带图案。罩染结束后，在飘带的正面描绘出各种图案。
图 1. 用白粉精描花卉图案，并渲染后再用大红薄色做最后罩染。
图 2. 用藤黄加白粉调匀精描云朵花纹，并渲染后再用头绿赭石调薄做最后罩染。
图 3. 用胭脂加硃砂调匀勾描小方格和花卉图案，并用钛白色牡蛎粉（珍珠粉）调薄进行分染做最后罩染。
图 4. 用藤黄和墨色精描荷花图案，并渲染后再用头青加胭脂、天蓝调薄做最后罩染。

第九章 名画赏析和临摹

问题 050 怎样赏析和临摹唐以前的工笔仕女画？

在唐以前的仕女人物画家大都以塑造宫廷列女图为主，魏、晋、南北朝时期画家众多，风格各异，如东晋顾恺之是当时承前启后的著名画家，从现存的传世作品《列女仁智图》和《女史箴图》中，可观其昔日之风采。他的绘画艺术成就极高，擅长以夸张的手法描绘优美生动的列女形象和精神状态，以传神写照、妙笔点睛的绘画理念享誉画坛，其人物线描手法圆润挺秀、细若游丝、柔劲连绵而富有韵律感，被誉为"春蚕吐丝"描。他的绘画理念和绘画技法自成体系，对后世产生了极其深远的影响。

怎样临摹顾恺之的作品？

1. 先要对着原画或画册图片加以观察和解读画面的总体构图处理与局部细节描写。

2. 要分析和理解创作意图的全程与作品展示的内容。

3. 具体操作时要在熟宣纸上或古旧绢本上用铅笔轻淡地勾描出列女图案。

4. 用磨好的松烟墨加水调匀后淡色勾线（注意每部分都要忠实于原作或范本）。

5. 渲染头发、衣裙，用淡墨层层分染和罩染五六遍为止。

6. 最后整理画面，点睛，添补饰品。

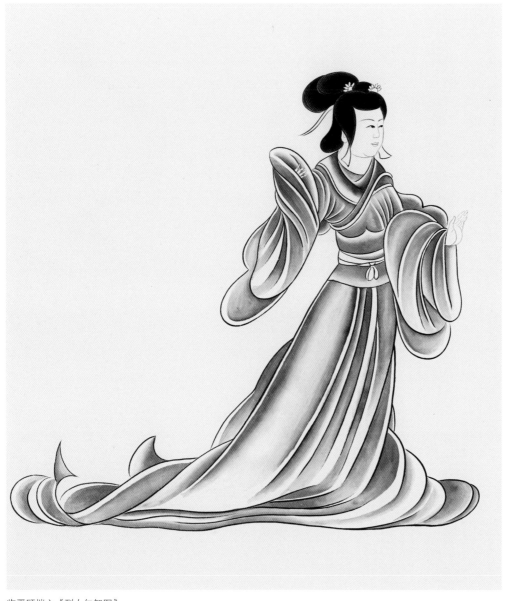

临晋顾恺之《列女仁智图》

问题 051 怎样赏析和临摹唐代工笔仕女画?

唐代兴起了一种直接从描写贵族妇女和宫廷仕女的现实生活画,常把仕女形象描绘成温柔美丽、悠然自得的女性。人物画以张萱、周昉为代表,如《虢国夫人游春图》《捣练图》《簪花仕女图》《挥扇仕女图》等。这些传世作品都展现了一种前所未有的面貌,题材新颖,技法高超,艺术风格强烈,其影响直至五代和两宋。两位堪称经典式的开派大师,开创了唐代仕女画的新风貌。

怎样临摹张萱的作品?

1. 对其作品要有全面解读并分析画家的创作思路和创作内容。如《虢国夫人游春图》虽传为赵佶的摹本,但从画中人物特征和神情形象来看,完全忠实地保留了张萱原画的特点,将虢国夫人和宫女们春日踏青出游和骄奢的生活情形展示在世人面前,但作品中也透着一种雍容、华贵的盛唐风韵。

2. 用铅笔精准将原作或画稿拷贝到绢或纸上,铅笔线须轻、淡。

3. 要用松烟墨磨好调匀,五指执笔、中锋逆势地勾描出画面整体和局部的线条。

(1)重墨勾团领袍、仕女发髻、男装幞头和靴,整匹黑马和多匹马鬃、马尾及马缰绳。

(2)用次墨勾除黑马外的所有马匹和马缰、鞍、鞯、缨、辔及仕女衣裙飘带。

(3)用淡墨勾脸部五官和手。

4. 整幅画的要以工细而富有弹性、节奏、韵律线条来体现出画面人物、马匹形象的结构和质感。

(1)用淡墨平涂整幅作品黑马、马鬃、马尾和仕女发髻及男装团领袍子、幞头、靴子等部分,可层层渲染,直到适度为止,注意少染则画面易浅薄、轻飘,过染则会黑气、灰暗。

(2)用白粉平涂脸、手、白马、男装上衣、女装飘带和白裙,待色干后用硃磦渲染脸部及手部的肉色,并反复加染,染成肤如凝脂、淡扫蛾眉的效果。

(3)用赭石平涂(除黑、白部分画面外)所有的画面,等色干后,用各种颜色多次分染画面的一个个局部,并逐渐染到整体,使画面呈现出设色匀净、靓丽驰骋、华彩娇艳的效果。

5. 罩染步骤:

(1)用朱砂、石青、石绿罩染仕女上衣、裙、马鞍、鞯、缨、缰,并勾图案。

(2)用白粉渲染马的鼻梁、前胸及臀部,用白粉调硃磦罩染人的面部、手。注意绢本背面用白粉或其他色反衬。

(3)画面罩过石青的部分,要用赭石、胭脂或花青醒线(又叫复勾),一般重勾色线时宜淡不宜浓,以能隐约显线就好。

(4)用真金粉(或用绘画金粉代替)描鞍座上面卷花图案和辔头扣环。

(5)用赭墨精点仕女眼睛和马的眼睛及马蹄,用硃磦浓色染仕女嘴唇。

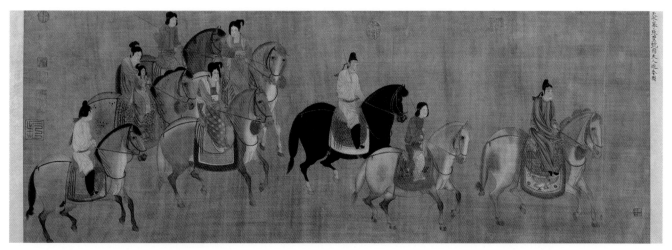

临宋徽宗摹唐张萱《虢国夫人游春图》

85

张萱《捣练图》是中国古代杰出的工笔仕女画之一。其内容展现了宫中女性专注制作丝料的劳动生活场景，由三部分组成：一是四位妇女执木杵在槽娜上捣练丝帛；二是两位妇女相对而座在理拣丝线和缝制披帛；三是两位妇女扯练，一位在精心熨烫丝帛，三位女童围绕旁边在扯练、执扇、弯腰戏耍。画中共十二人，妇女头挽高髻、插满珠光宝玉饰品，身上襦裙、披帛的精细纹绣、多彩图案显现出仕女的丰韵体态；女童稚气活泼可爱。

整幅画卷构图超凡脱俗、错落有致，线条精劲工细，圆浑流畅，设色匀净，艳而典雅。人物动态和神情刻画惟妙惟肖。

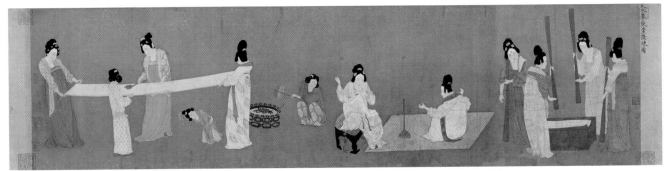

宋徽宗摹唐张萱《捣练图》

问题 052 周昉的作品如何赏析和临摹？

周昉是唐代著名画家，在人物画方面初学张萱，后加以发展，自成面貌，独树一帜，即所谓"绮罗人物"则冠绝古今，被世人所敬仰，与吴道子的"吴家样"并称为"周家样"。他的仕女画风，是表现贵族妇女悠静闲散的生活情趣为主，其女性造型特点，最突出的是体态丰腴肥硕，容貌端庄秀丽，代表作品有《簪花仕女图》《挥扇仕女图》等。

《簪花仕女图》描绘了春光明媚之时，五名贵族妇女和一名侍女在灵石园中赏花持蝶、戏犬逗鹤，表现出悠然自得、闲情逸致的宫内情景。

此幅作品（1）构图自然舒展，节奏明快，人物比例准确，场景错落有致，静而游动，气韵贯通。（2）线条精细圆浑，自然流畅，墨色浓淡适宜，中锋用笔见力，顺势沉着，逆行稳重。其一用淡墨勾女性面部和肌肤线，线条要精细稳重而富于弹性；其二用稍深点墨勾纱衫和长裙线，线条要高古挺拔，刚柔并济；其三用深墨勾发髻、双犬、鹤石、花叶等线，线条表现出不同物象的美感，充分显示出中国画的线条艺术具有丰富的生命力和重要性。（3）设色娴熟，渲染技法独具匠心。作品以朱砂、硃磉、胭脂暖红色调为主，配上白粉、石青、石绿、赭石、花青、金粉等颜色，画面统一舒展，色彩亮丽典雅，每件大袖薄纱透着肌肤，并在与内衣长裙的质感和重叠关系上表现出独一无二的完美。（4）细节部分精益求精，有序处理团扇、花草、山石、发髻簪花和衣裙披帛上的图案等细节刻画，达到了作品内容和形式的完整统一。

周昉《挥扇仕女图》描写了十三位宫廷贵族妇人在夏日纳凉、观绣、理妆、独憩、对话、挥扇、执悦、行坐等各种神态的生活情景。人物形象刻画细腻准确，体态肥硕，曲眉丰颊，头饰高髻，服饰华丽繁缛，色彩亮丽典雅，红暖色调统一全画，这充分体现了"周家样"的基本特征。

本书选取临摹原作的两幅白描和一幅设色绢画，均体现了周昉宫廷仕女画的神韵。

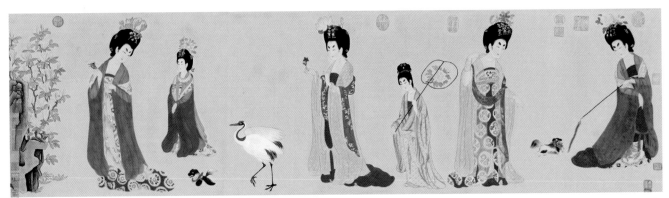

图 4　临唐周昉《簪花仕女图》

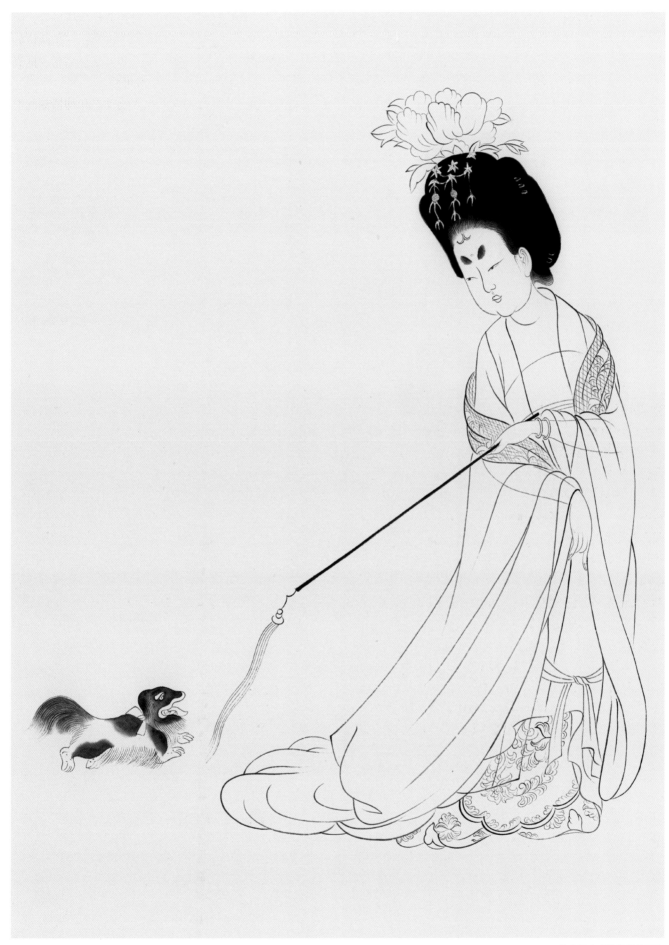

临唐周昉《簪花仕女图》

　　宋摹周文矩《宫中图》卷,为绢本白描手卷。图中宫女童子八十一人,分成十余组,人物穿插得体,错落有致,其中有对镜梳妆者,有演奏乐器者,有逗婴戏犬者,有画像写神者等。虽情节各不相同,然彼此照应,统一和谐,使整个画卷真实地反映了宫中悠闲舒适的生活场景。画家用笔沉着简练,铁线遒劲流畅,勾描形象准确、生动,女性均为富贵体态,丰脸白净,盘头高髻,着齐胸长裙,襦佩披帛,丫环梳双挂髻,凡此人物装束都符合唐宫风韵。本书选取临摹周文矩三幅作品为例,两幅白描似有不失原作真谛,一幅设色依据唐人绘制工笔仕女画的原理和技法,用矿物颜料和植物颜料进行染色,使画出来的仕女呈现出古人风范和气息。

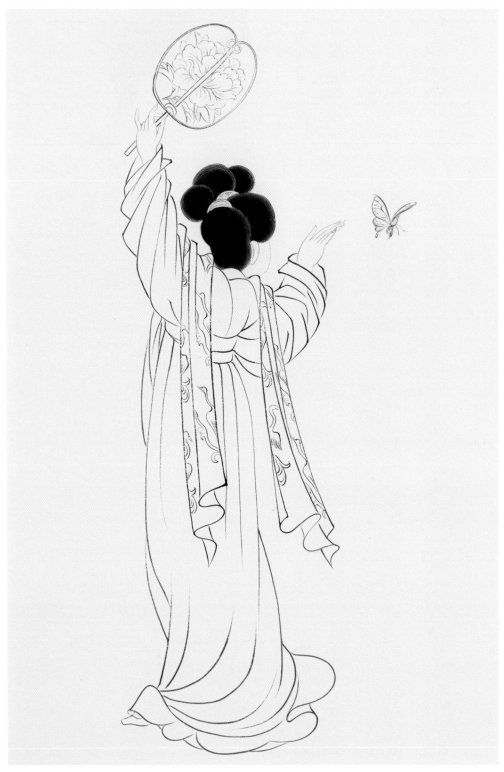

临五代周文矩《宫中图》(局部)

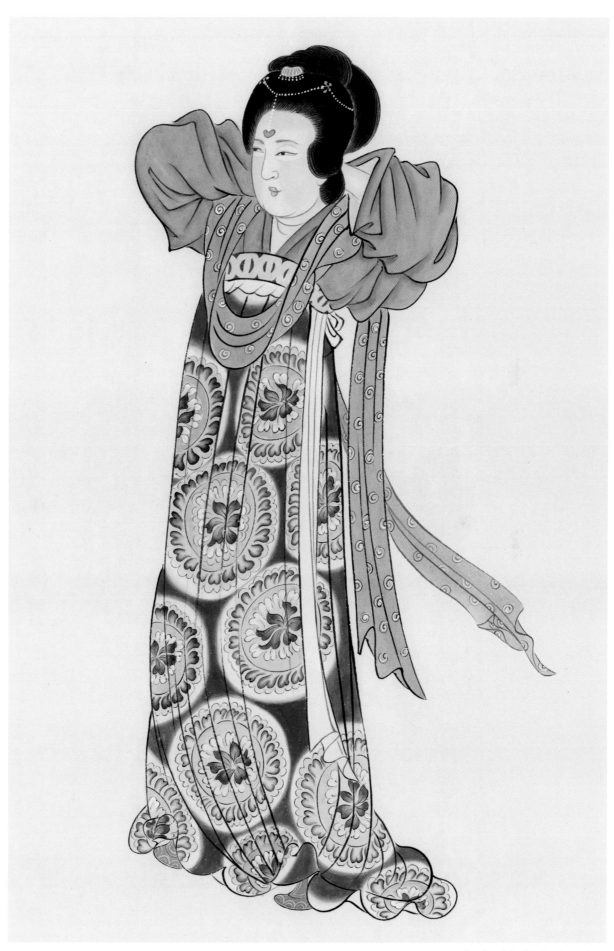

临五代周文矩《宫中图》（局部）

明代技法如何赏析？

　　自宋之后仕女画趋于衰弱状态。不过在转换生机、疑古而革新、尊崇而创造的时代里，画家纷起，名家辈出。如明末陈洪绶是位成就斐然不容忽视的人物画家，他以奇古精妍蜚声画坛。陈洪绶仕女画极为精到，具有鲜明的风格特点。其笔下的人物主要在于形象的深化提炼上，即重视形体大胆的夸张变形，相貌清丽奇峭，仪态柔弱，又重视神情表达的含蓄，简洁质扑。他的表现手法高超，强调用笔要有力度和韵律，线条凝练而沉着。他的仕女衣纹长裙画法用笔圆劲、舒缓、造型稳健，色彩华丽典雅，与主题气氛融洽，在艺术形式上，表现出一种追求怪诞的倾向，对后世的人物画产生了深远影响。

　　本书精选两幅白描临摹作品，基本上体现了原作风格。

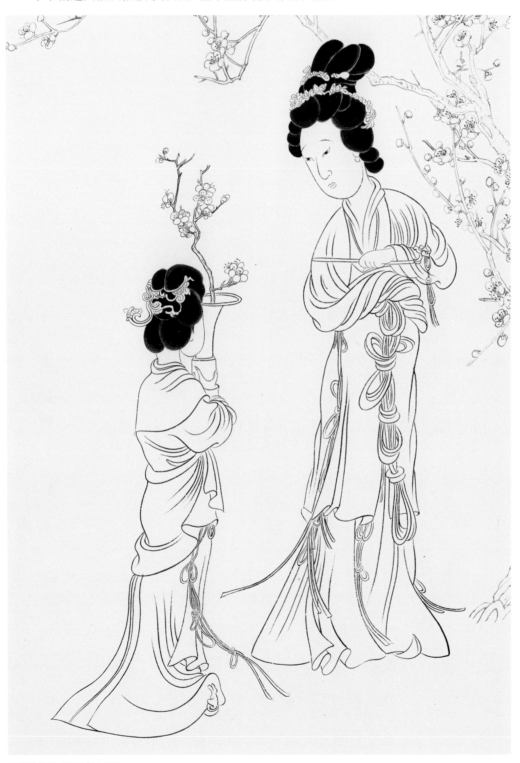

临明陈洪绶《赏花仕女图》

佚名《千秋绝艳图》绘制了古代六十多位美女，画家技艺高超，在继承传统的基础上独创风格。该画中采用工笔重彩写出，多用铁线描勾描衣纹。服饰敷彩妍丽鲜明。仕女形象端庄优雅、清纯唯美，线条圆润精劲、舒缓流畅、设色绚丽多彩、古朴典雅。本书选取临摹作品有蒨桃、西施、杜韦娘、章台柳四位仕女图。

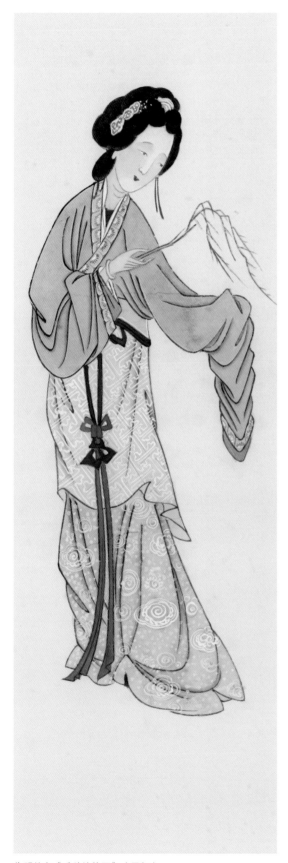 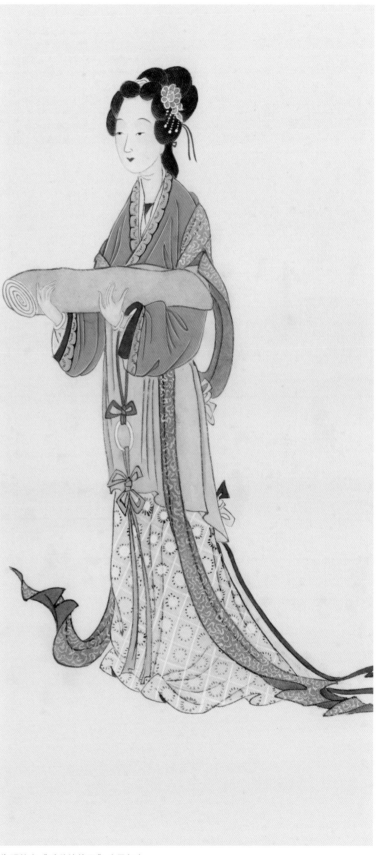

临明佚名《千秋绝艳图》（局部）　　　　　　　　临明佚名《千秋绝艳图》（局部）

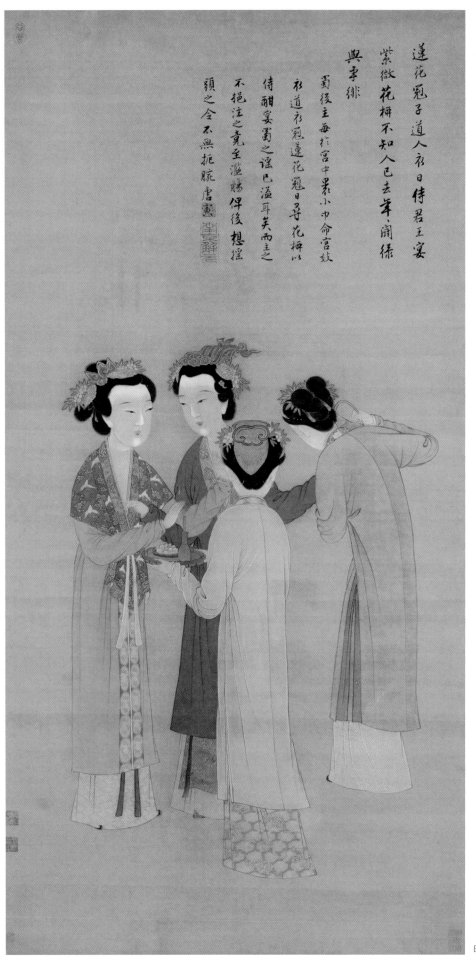

《王蜀宫妓图》是唐寅工笔仕女画的传世名作。取材于前蜀后主王衍的宫廷生活。画家是明代以卖画为生的职业画家。技艺高超，笔法娟秀。此画作宫妓四人，一人执酒壶，一人端馔盘，二人身着道服，头戴莲花冠，体态端庄自然，皆素妆淡抹，各含妍媚。笔墨秀雅，衣纹细劲流畅。设色艳丽典雅，人面用三白法则敷粉，头髻饰品用石青、石绿、金粉点染，衣裙施满工花纹，图案高古精致。构图新颖，色彩明快，其貌神似晋唐工笔仕女画的风范。

明唐寅《王蜀宫妓图》

问题 055 清代工笔仕女画技法如何赏析？

清代工笔仕女画受明代的影响较大，画家多以继承传统，仿前人画家笔意的形式为风尚而广为流传。

康涛《华清出浴图》是根据五代周文矩《杨贵妃赐浴图》临摹的作品。《华清出浴图》是描绘唐玄宗的妃子杨玉环在长安（今西安）华清池沐浴的故事。此图人物造型生动，贵妃云鬟松挽、身披罗纱、体态丰韵、昂首缓步、神情自如，宫女端着香露，跟随其后，尊敬侍候，系衬托主人的高贵，并与画面契合。用笔圆劲挺秀，工整细致，有院体之风。线条多用铁线描，面部微妙纤细，衣纹飘曳流畅，笔力非凡。敷色十分讲究，以传统"三白"法晕染脸部，衣物渲染透出肌肤和内衣的质感，颇具技艺，使作品真实反映贵妃千般姿色常惹得君王带笑看的宫廷生活情景和精神状态，却无媚俗之感，又完整体现了唐代工笔仕女画的基本特征。

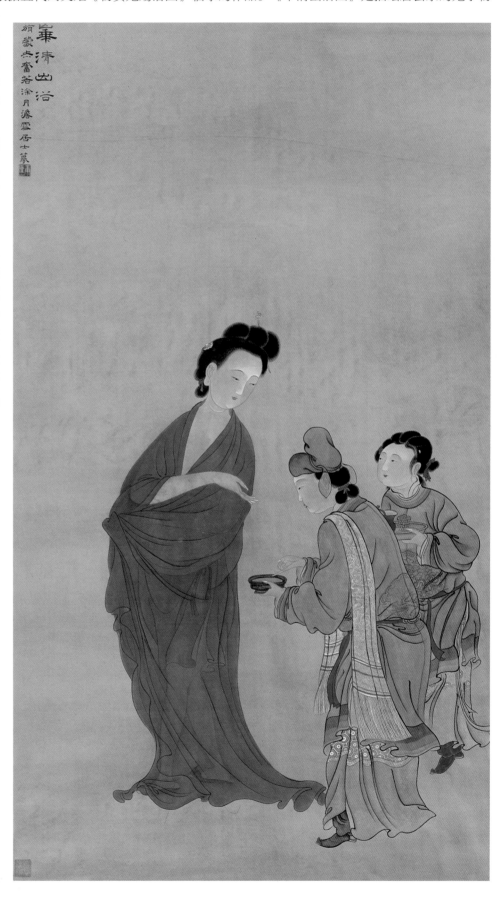

临清康涛《华清出浴图》

任伯年的《美人春思图》描绘了仕女在春夜倚栏，纤细玉手支颐，眼望柳月，思念亲人，惆怅若失的情景。画面构图自然新奇，前景空白、虚实相生，充满节奏感和韵律感。用笔中富有装饰性的钉头鼠尾描勾画出高古奇伟的白描效果。以细笔描绘青丝盘头，淡墨勾脸部、手指，稍重墨勾衣纹。起笔收笔顿挫、转折、曲直精细流畅。设色浅淡雅致，工写兼备，技艺非凡，匠心独具。实为绝妙佳作，耐人寻味。

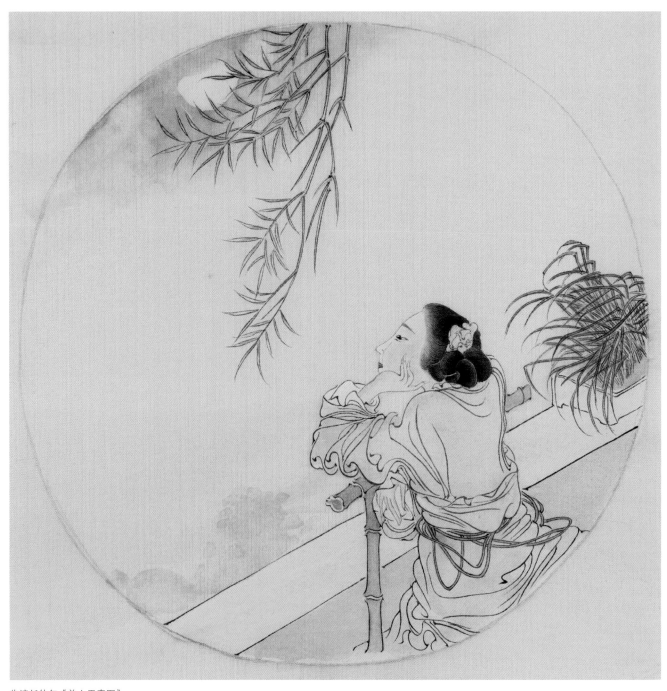

临清任伯年《美人思春图》

问题 056 近代张大千的作品如可赏析?

张大千的工笔重彩仕女画名扬天下。其传统功力深厚,一方面继承了唐宋雍容大气的重彩画风,另一方面受敦煌壁画的影响,使画面端庄绚丽,金碧辉煌。见他作品如入仙山琼瑶之中,人物形象刻画出的惟妙惟肖,神情体态洒脱,气势磅礴,运笔豪放,技艺高超,挥洒自如,线条精挺有力,飞扬流畅,设色别具一格,擅用石青、石绿、朱砂、白粉或金色来完善全画,细节处理巧妙严谨、一丝不苟,其绘画技法炉火纯青,艺术成就流芳千古。本书选取临摹作品四幅。

临张大千《仕女图》

1. 创作工笔仕女画作品，首先要在临摹历代名画的基础上，通过人物写生，必须理解人体结构之后，再用HB、2B等铅笔轻淡打稿，为使画稿准确与传神，需要反复揣摩，若不嫌麻烦，可以多次涂改，直至满意后方能落墨。

2. 用松烟墨磨好调淡后勾所有仕女脸型五官和手或外露肌肤。用稍深墨勾襦裙、披帛、乐器、摆件、床榻、座椅等物件。用深墨勾发髻、皮靴等。

3. 如用薄质熟纸或熟绢作画，可在背后托白粉（钛白粉、牡蛎粉）显得厚润，画时不漏色。画的正面人物脸部用白粉打底，发髻用淡墨打底，其他用赭石打底，颜色需要调和、调薄、平涂均匀。

4. 着色依次先要用植物颜料层层分染五六遍至各个部位，再用矿物质颜料（石青、石绿、朱砂、石黄等）薄薄地罩染二三遍，宜参考古人名作，如张萱《捣练图》、周昉《簪花仕女图》、顾闳中《韩熙载夜宴图》或敦煌壁画等资料。

5. 染色步骤：a.用白粉以传统"三白"法上脸部额头、鼻梁、下颚处，用油烟墨分染发髻。b.再用松烟墨罩染。c.用石青、石绿、朱砂、硃磦、白粉等色以精工细雕地画襦裙，披帛上的图案。d.用赭墨和其他色，画乐器和各种配件。e.局部细节需精工处理，和谐统一全画。

6. 配景要点：室内要置精雕的屏风、摆件、盘景、书桌、博古架等，室外庭院自然的嶙石、奇树、秀竹、石桥、栏杆、流水等物品，要注意精心处理，不能随心所欲，最好对实物准确写照，构图布局主次合理，画面统一。

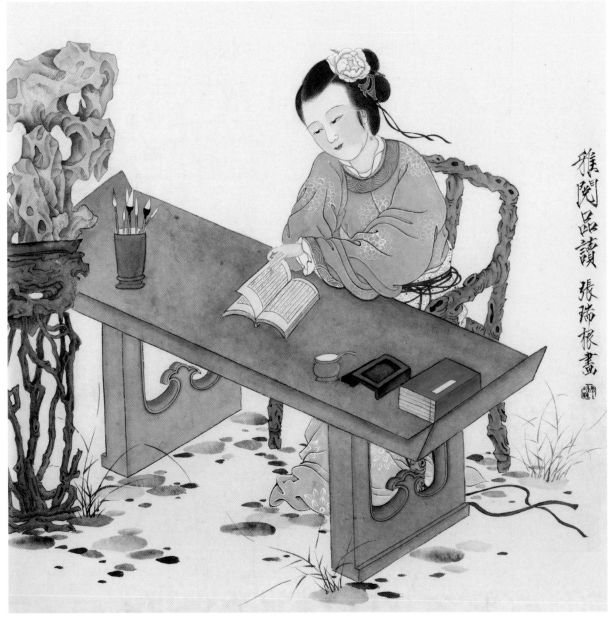

张瑞根《雅阅品读图》

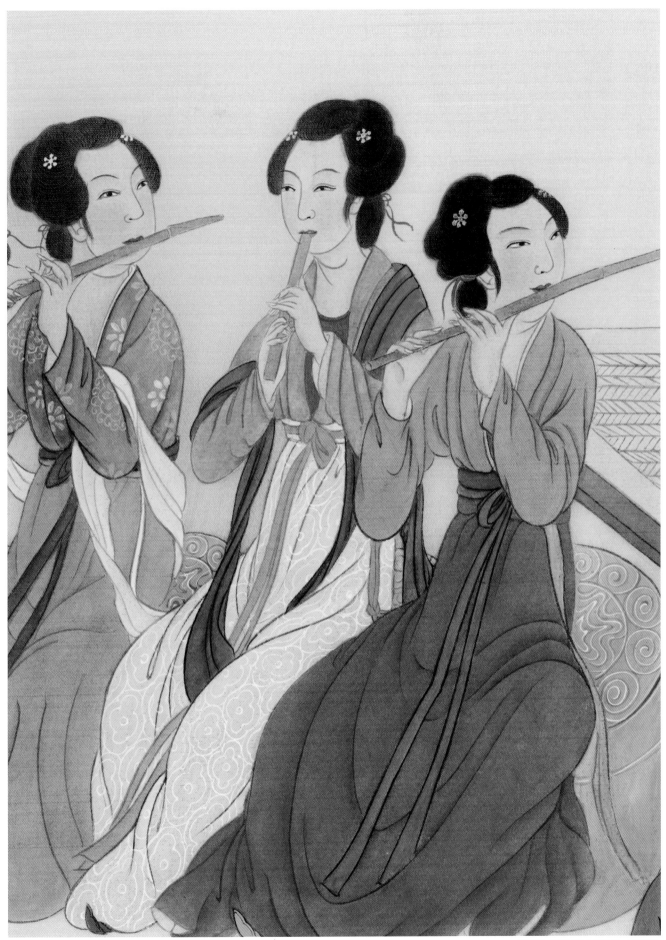

张瑞根《唐明皇合乐图》（局部）

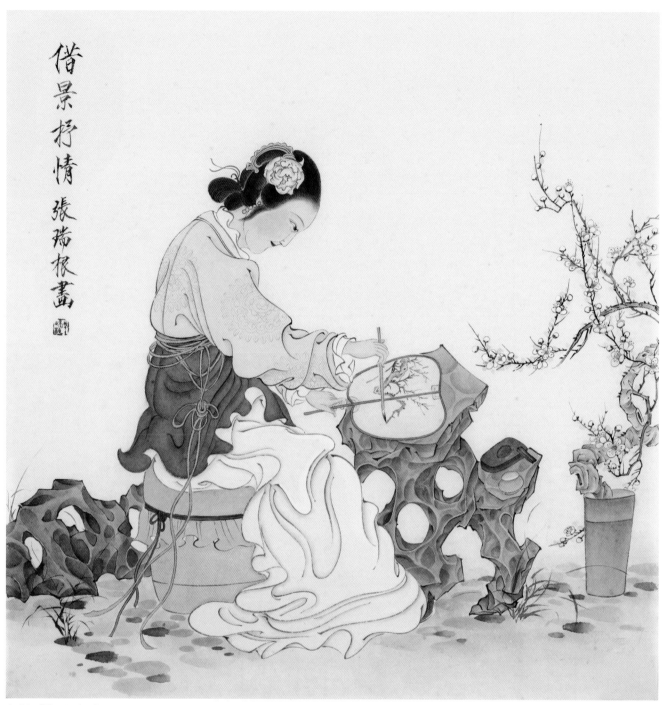

张瑞根《借景抒情图》

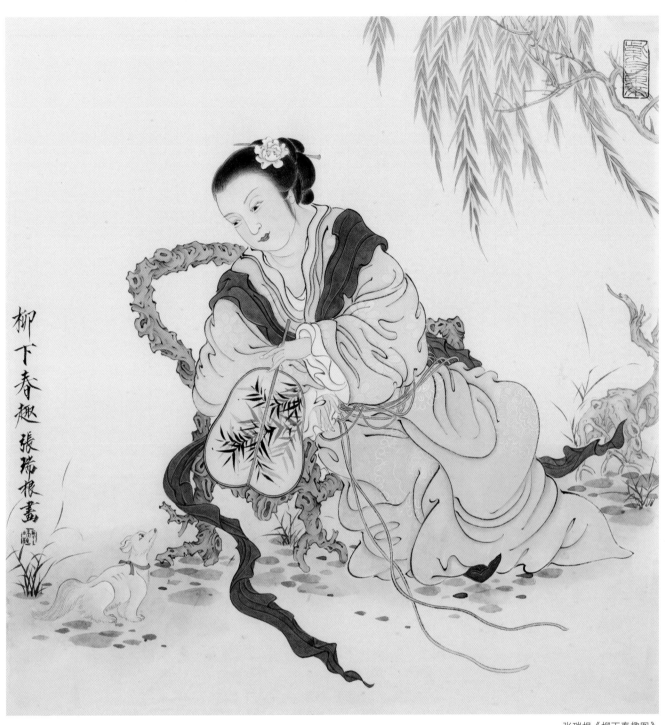

柳下春趣　張瑞根畫

张瑞根《柳下春趣图》

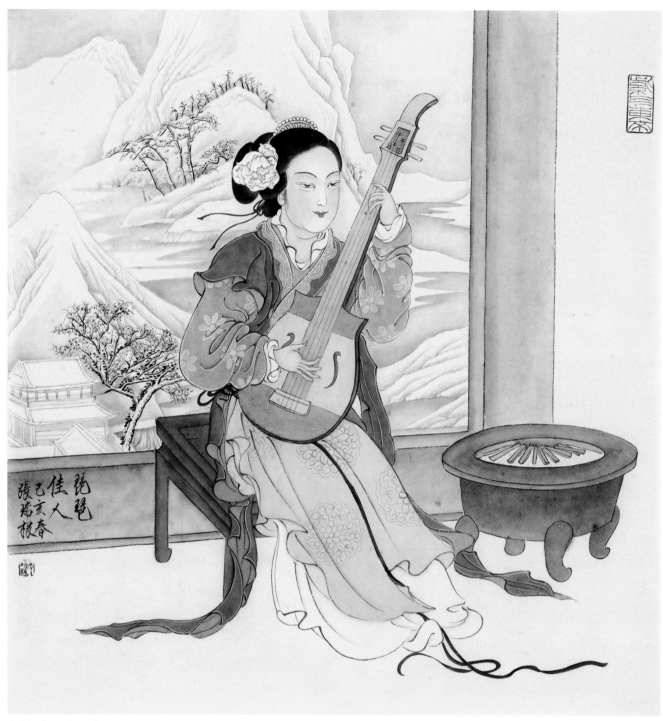

张瑞根《琵琶佳人图》

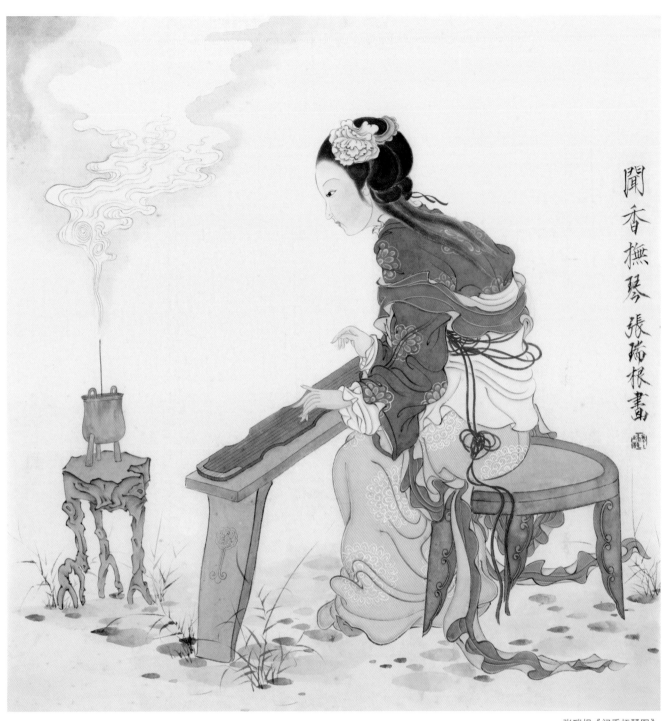

闻香撫琴 張瑞根畫

张瑞根《闻香抚琴图》

图书在版编目 (CIP) 数据

工笔仕女技法有问必答／张瑞根著 .－－ 上海：上海书
画出版社 ,2019.7
（中国画技法有问必答丛书）
ISBN 978-7-5479-2063-3

Ⅰ．①工… Ⅱ．①张… Ⅲ．①工笔画－仕女画－
国画技法 Ⅳ．① J212.25

中国版本图书馆 CIP 数据核字 (2019) 第 120948 号

工笔仕女技法有问必答

中国画技法有问必答丛书

张瑞根　著

责任编辑	金国明
审　　读	陈家红
封面设计	王　峥
技术编辑	包赛明
摄　　影	李　烁

出版发行	上 海 世 纪 出 版 集 团 上海书画出版社
地址	上海市延安西路 593 号　200050
网址	www.ewen.co www.shshuhua.com
E-mail	shcpph@163.com
制版	上海文高文化发展有限公司
印刷	浙江海虹彩色印务有限公司
经销	各地新华书店
开本	889×1194　1/16
印张	6.75
版次	2019 年 7 月第 1 版　2019 年 7 月第 1 次印刷
印数	0,001－4,300

书号	ISBN 978-7-5479-2063-3
定价	48.00 元

若有印刷、装订质量问题，请与承印厂联系